Fudafudak

閃閃發亮之地

Formosa 環保小農奮鬥記

林莉菁／著

本書以作者駐村田野調查經驗為本，參考資料為輔，另行創作而成。

感謝台東都蘭部落月光小棧韻儀小姐邀請駐村，也感謝 Panay、Laway、Sinsing、小青、雅婷、峰寧與阿達等朋友協助。謝謝都蘭部落拉建設年齡階層前輩們及所有幫助我完成本書的親友們。

感謝法國國家圖書中心（le Centre national du livre）與法國 ALCA Nouvelle-Aquitaine 機構及 le Chalet Mauriac 駐村機構支持。謝謝法國 çà et là 出版社總編 Serge Ewenczyk 先生。他聽了我的提案，馬上出手贊助我返台田調機票，開啟了這本書的第一步。Merci d'avoir soutenu ce livre. Aray.

—— 林莉菁

第一章

誰才是野蠻人？

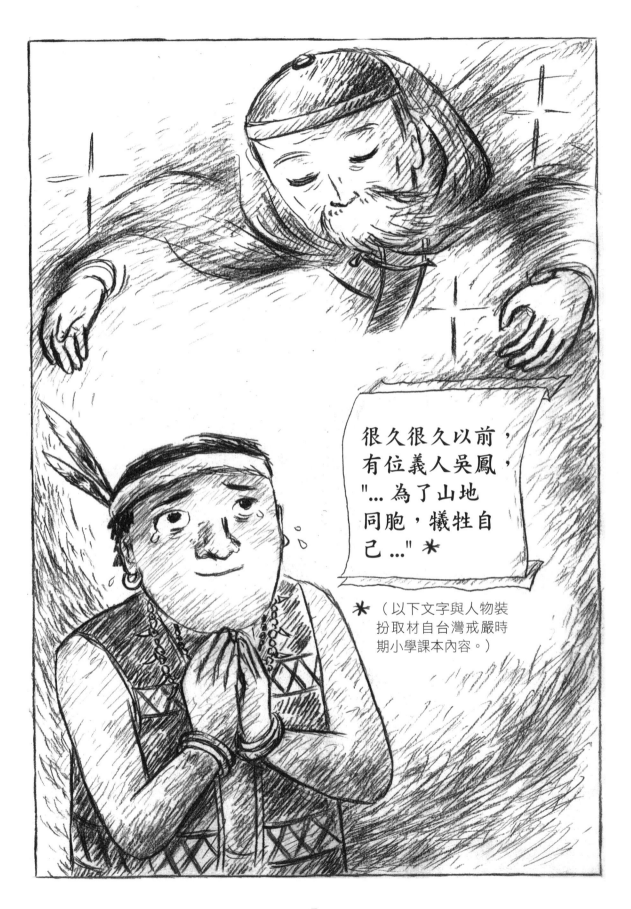

很久很久以前，有位義人吳鳳，"...為了山地同胞，犧牲自己..."*

* （以下文字與人物裝扮取材自台灣戒嚴時期小學課本內容。）

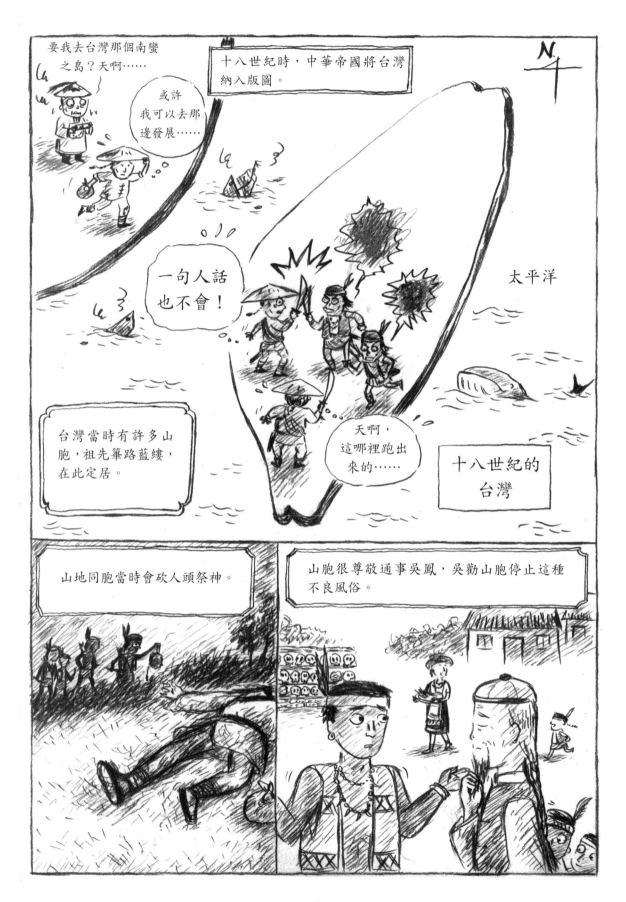

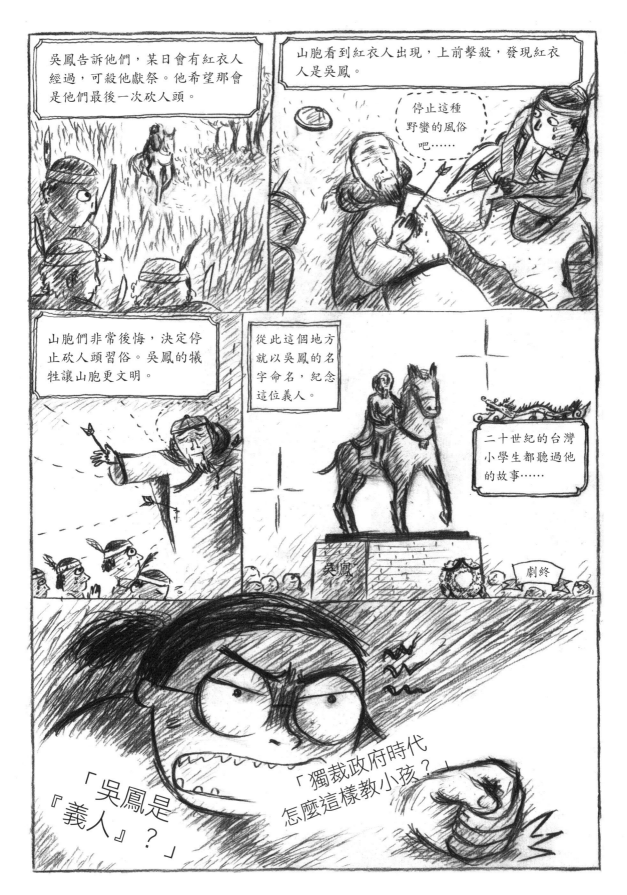

9

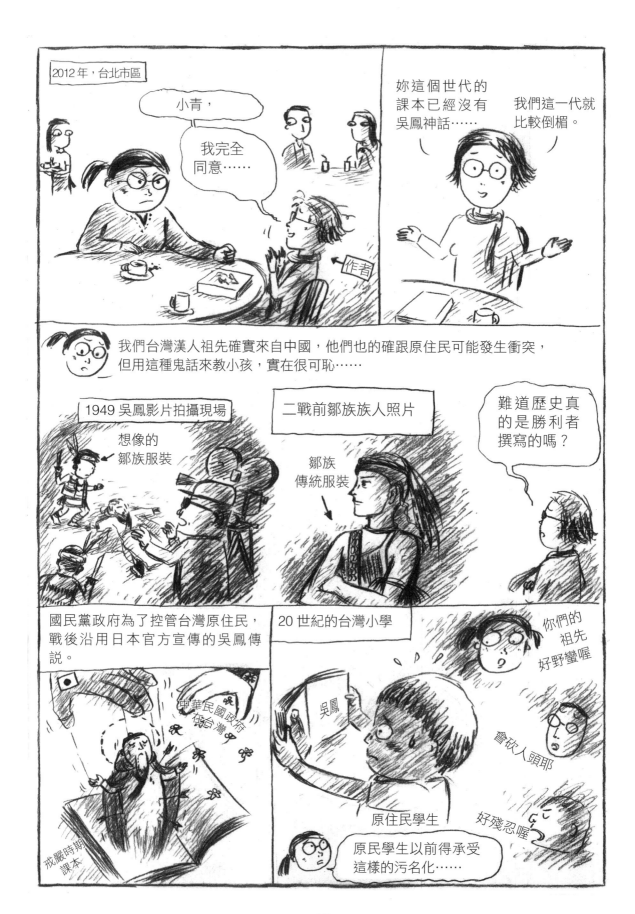

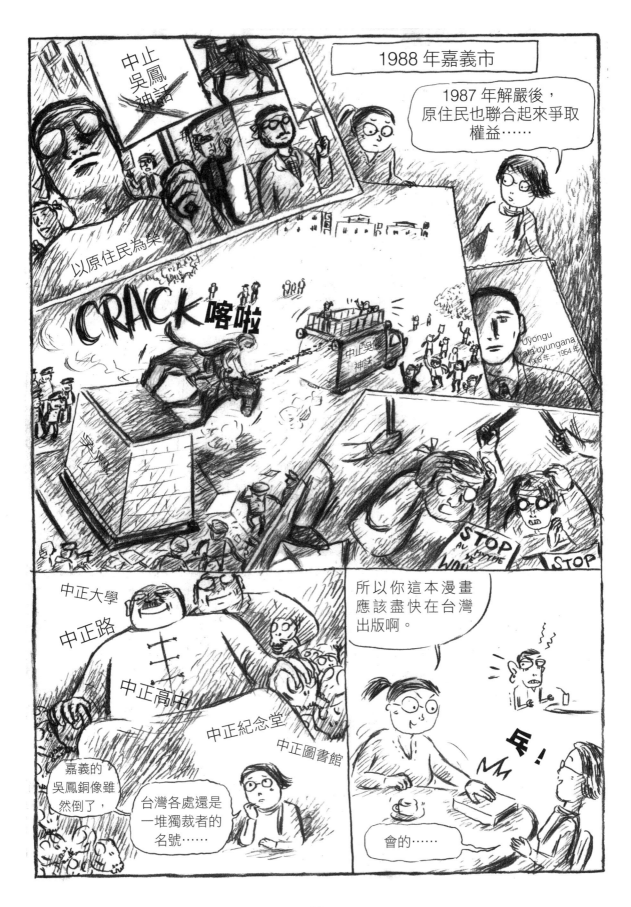

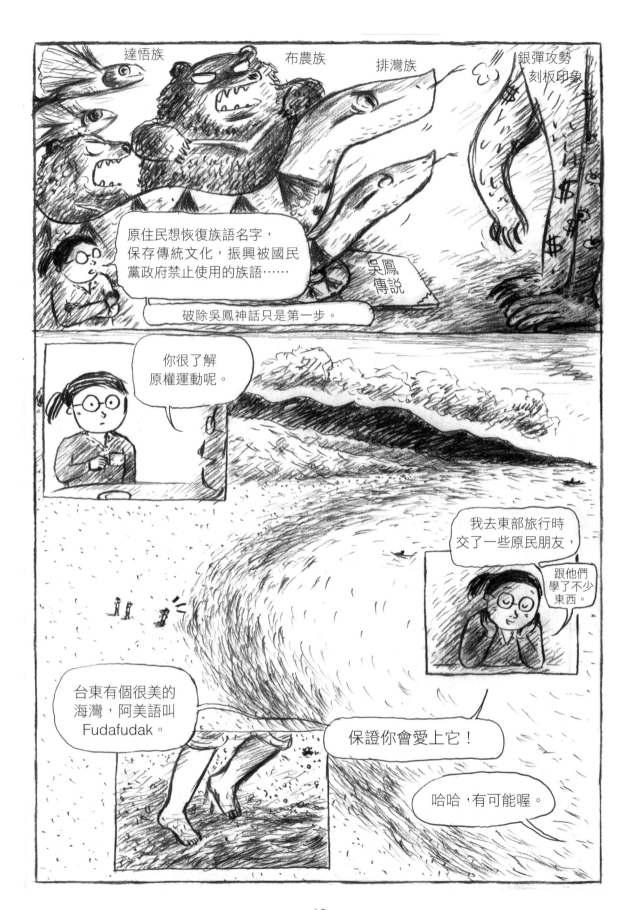

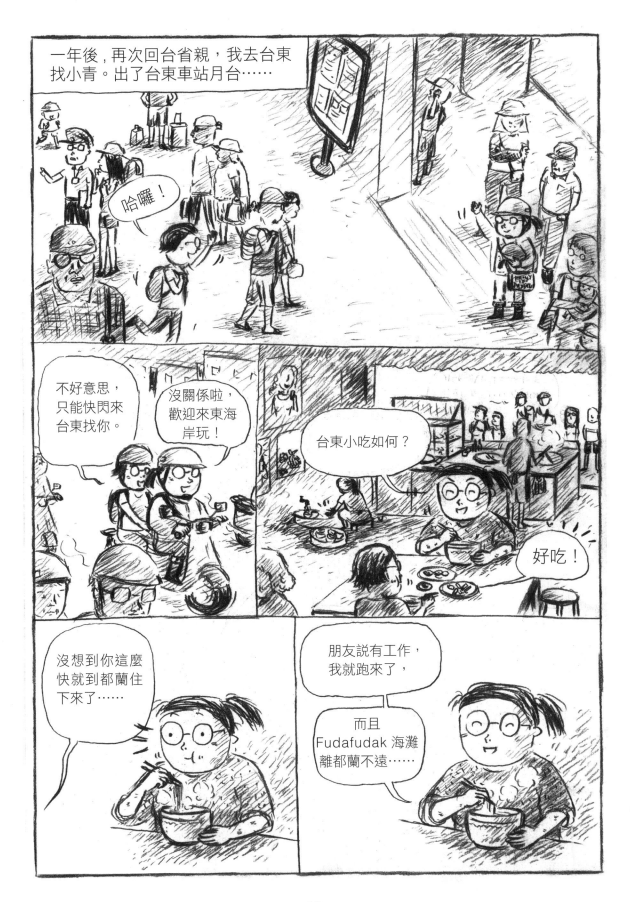

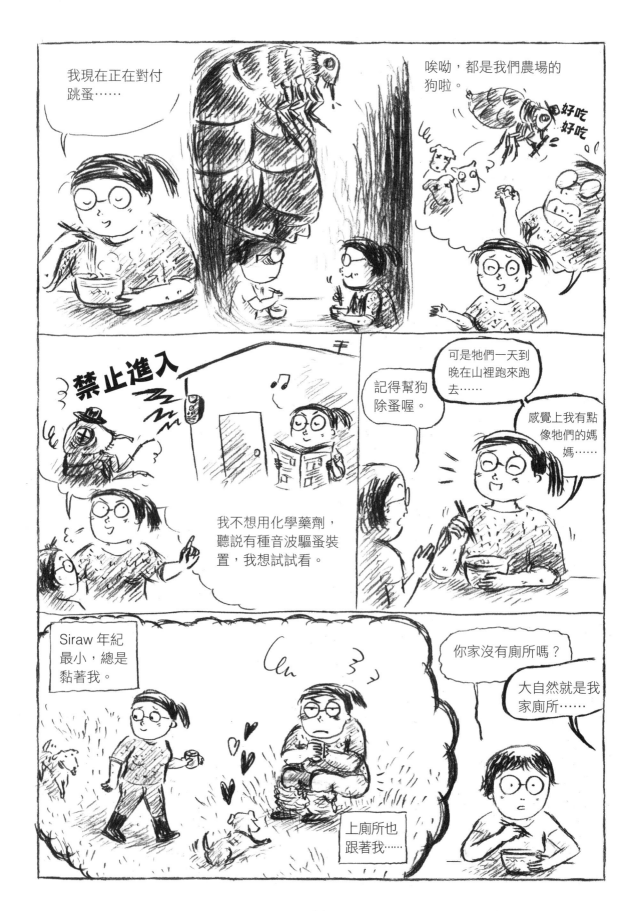

14

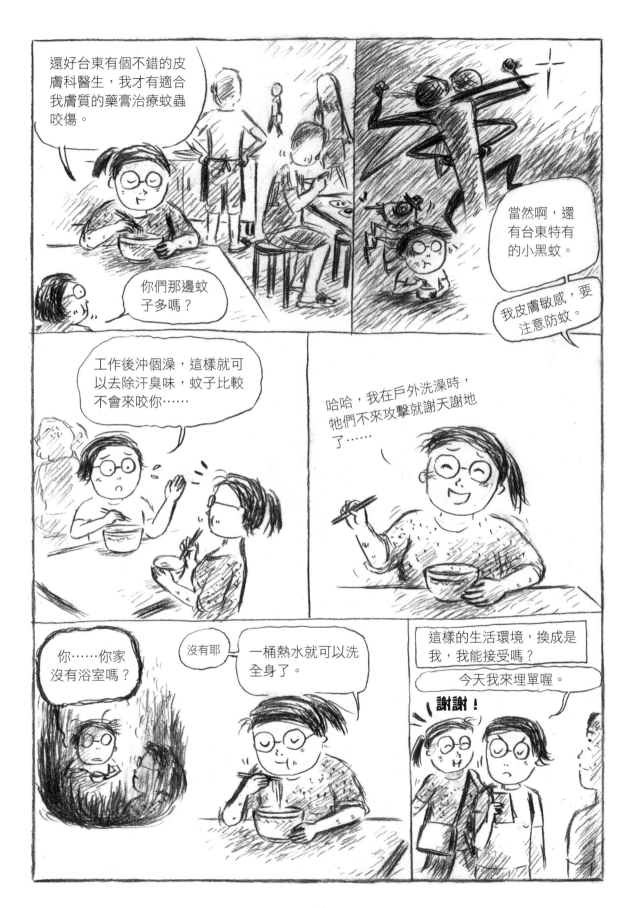

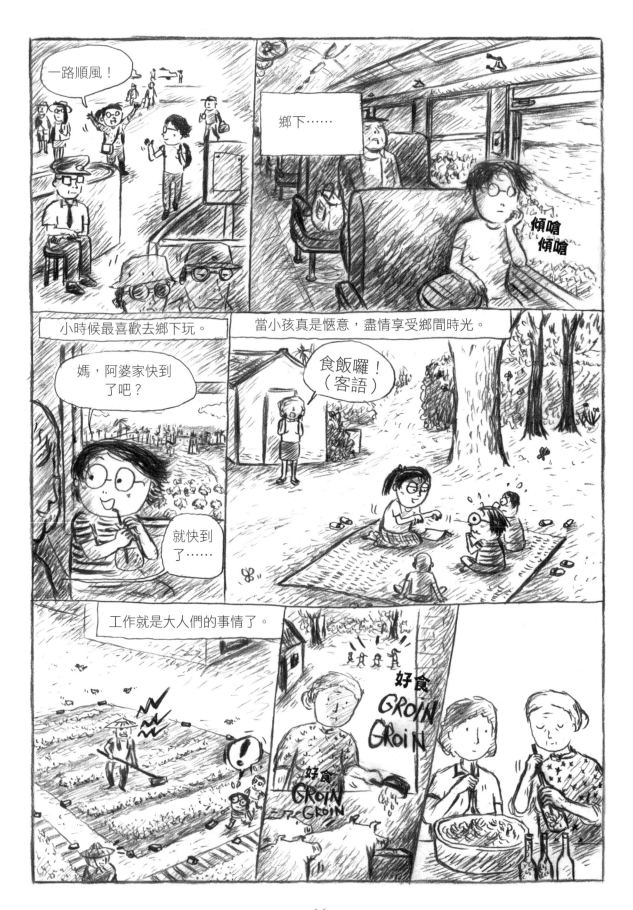

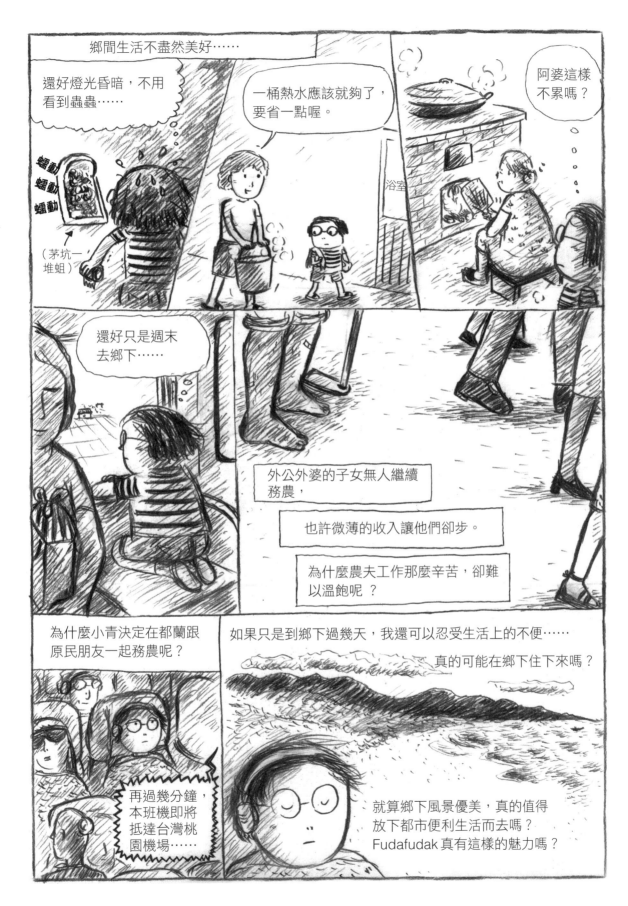

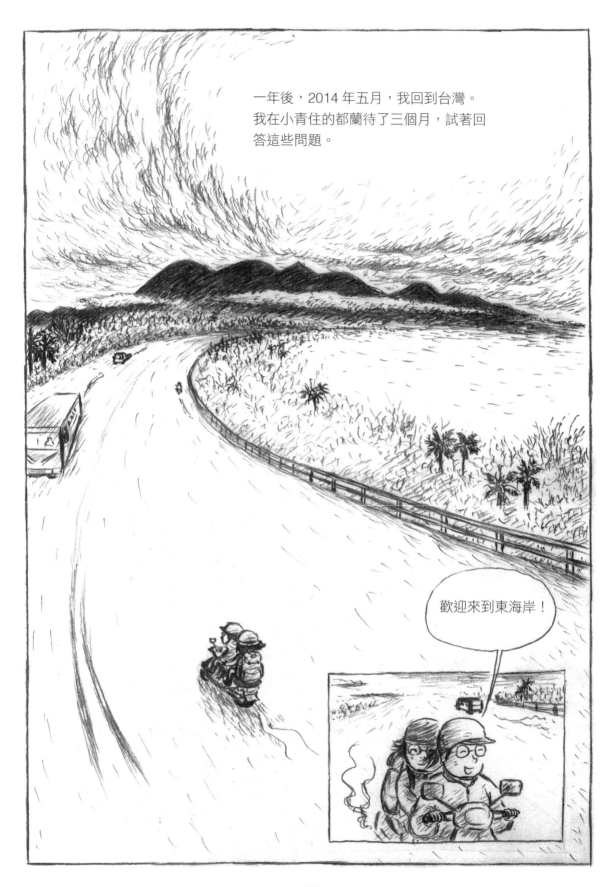

一年後，2014 年五月，我回到台灣。
我在小青住的都蘭待了三個月，試著回
答這些問題。

歡迎來到東海岸！

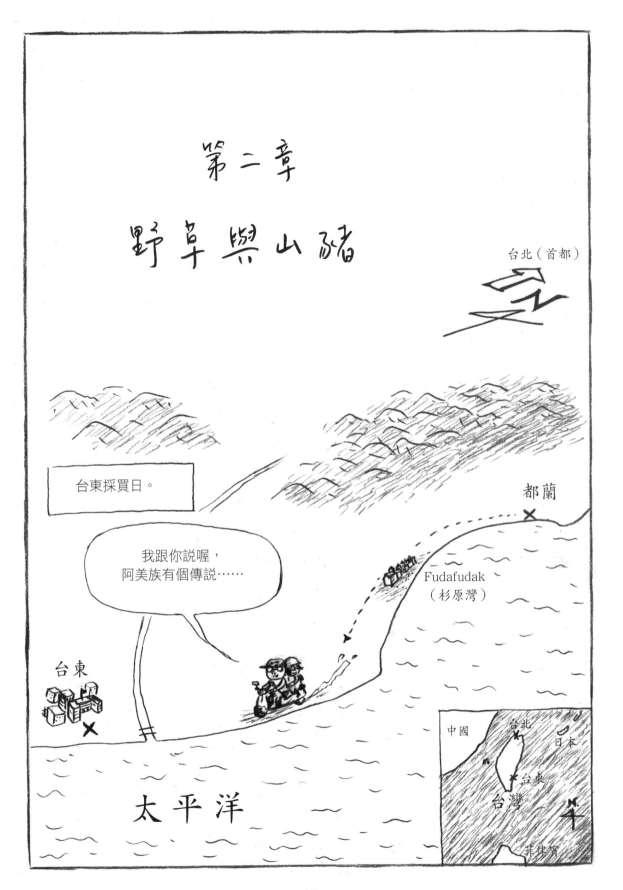

阿美族傳說，穀類是透過一種特別的方式成為他們主食的……

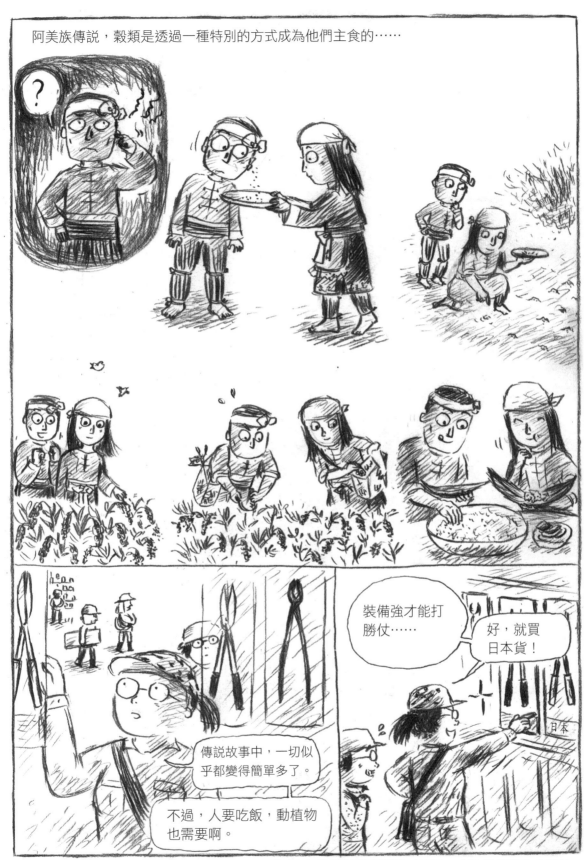

裝備強才能打勝仗……

好，就買日本貨！

傳説故事中，一切似乎都變得簡單多了。

不過，人要吃飯，動植物也需要啊。

*故事出自《阿美族神話與傳說》（2003），典出《生蕃傳說》（1923）。

21

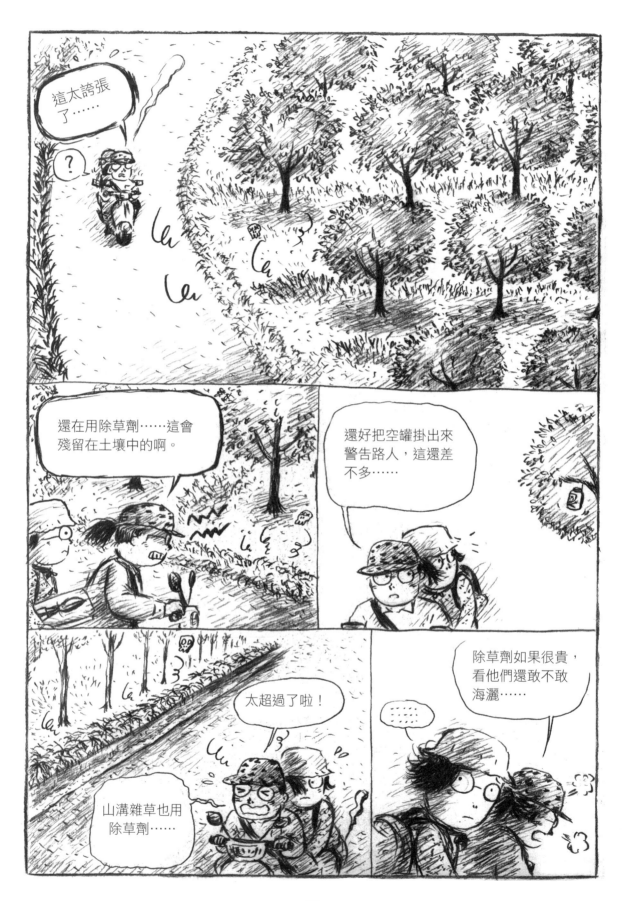

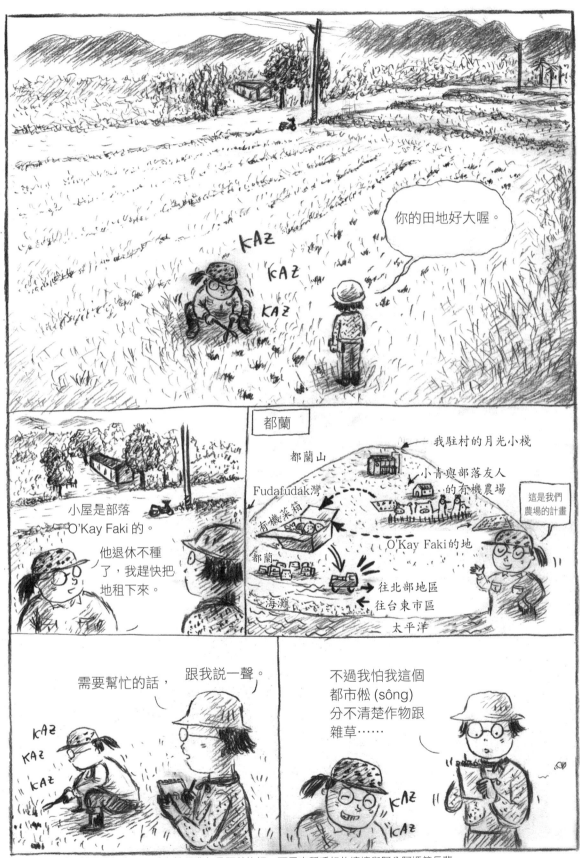

你的田地好大喔。

KAZ
KAZ
KAZ

小屋是部落
O'Kay Faki 的。

他退休不種
了，我趕快把
地租下來。

都蘭

都蘭山

Fudafudak灣

有機菜箱

都蘭

海灘

我駐村的月光小棧

小青與部落友人
的有機農場

這是我們
農場的計畫

O'Kay Faki的地

往北部地區
往台東市區

太平洋

需要幫忙的話，　跟我說一聲。

KAZ
KAZ
KAZ

不過我怕我這個
都市俗 (sông)
分不清楚作物跟
雜草……

KAZ
KAZ

* 註：Faki（男性長輩）與 Fayi（女性長輩）是阿美族語，可用來稱呼叔叔伯伯嬸嬸與阿公阿媽等長輩。

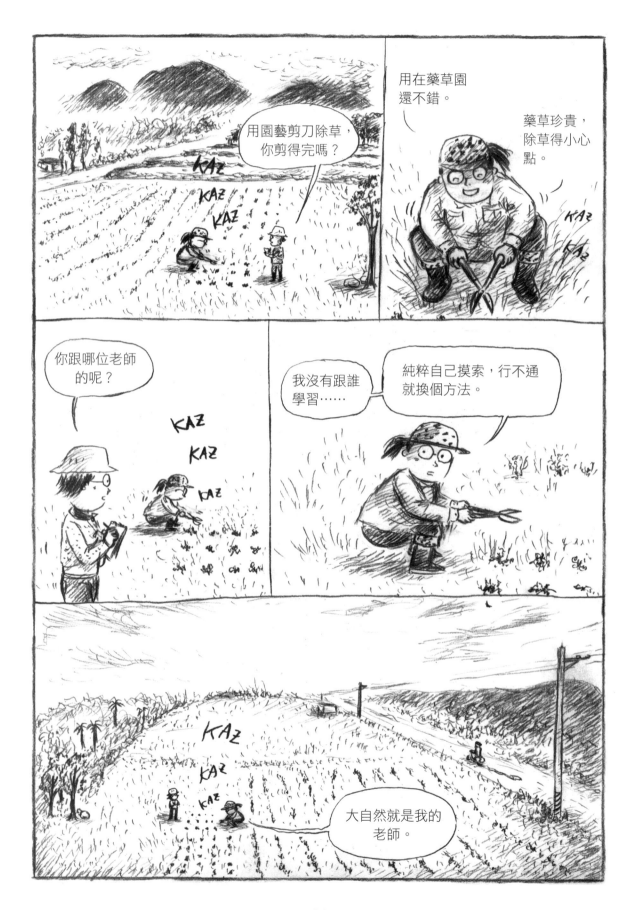

24

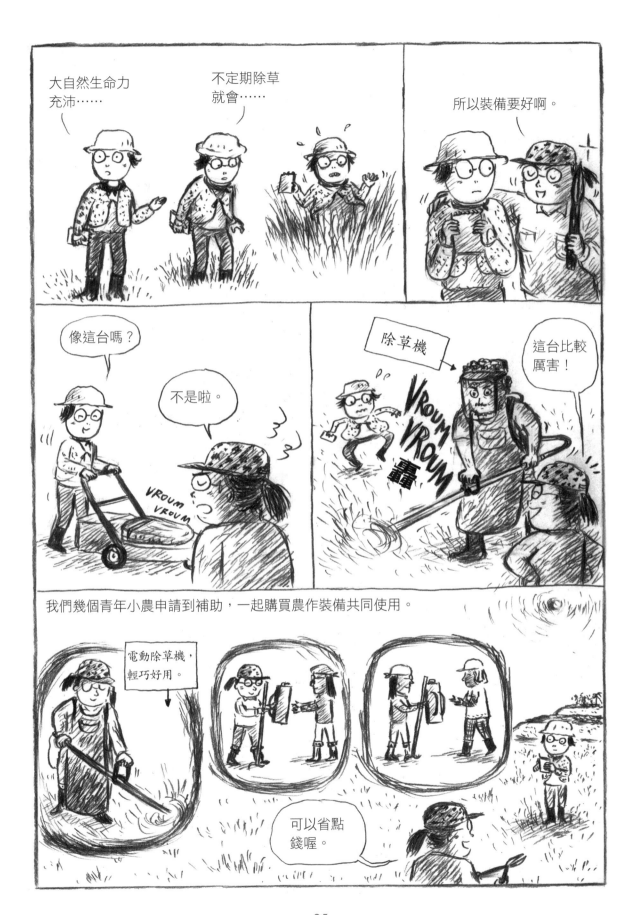

25

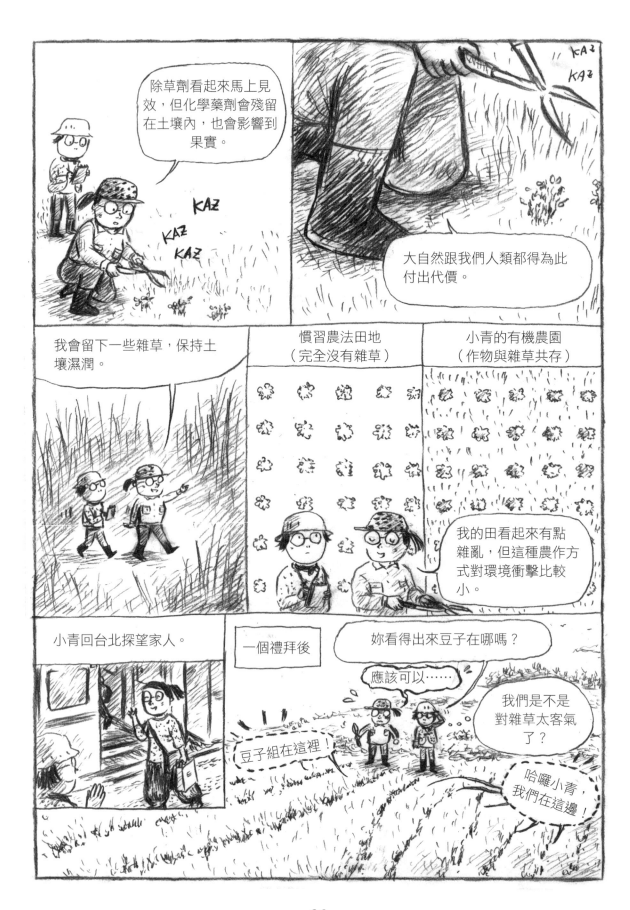

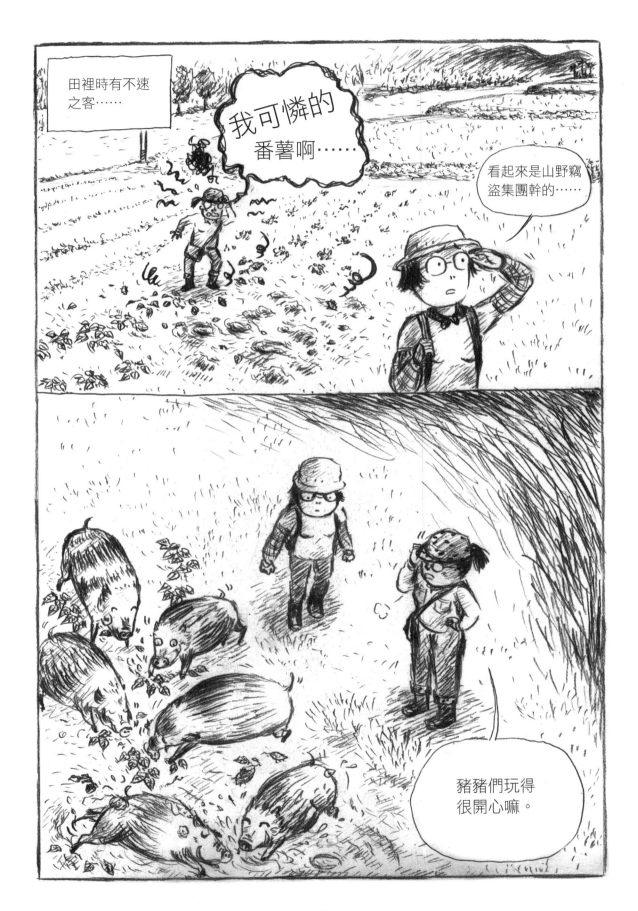

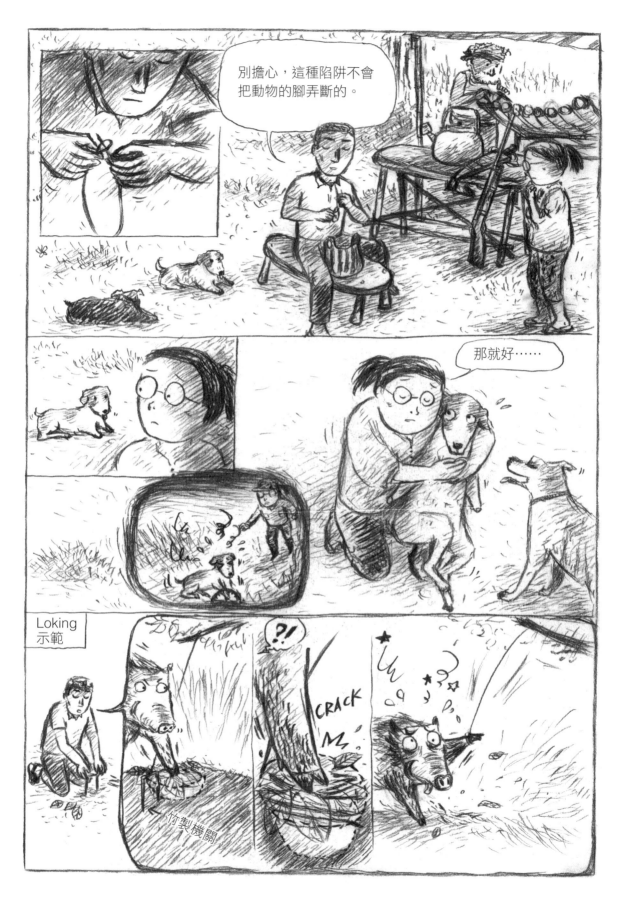

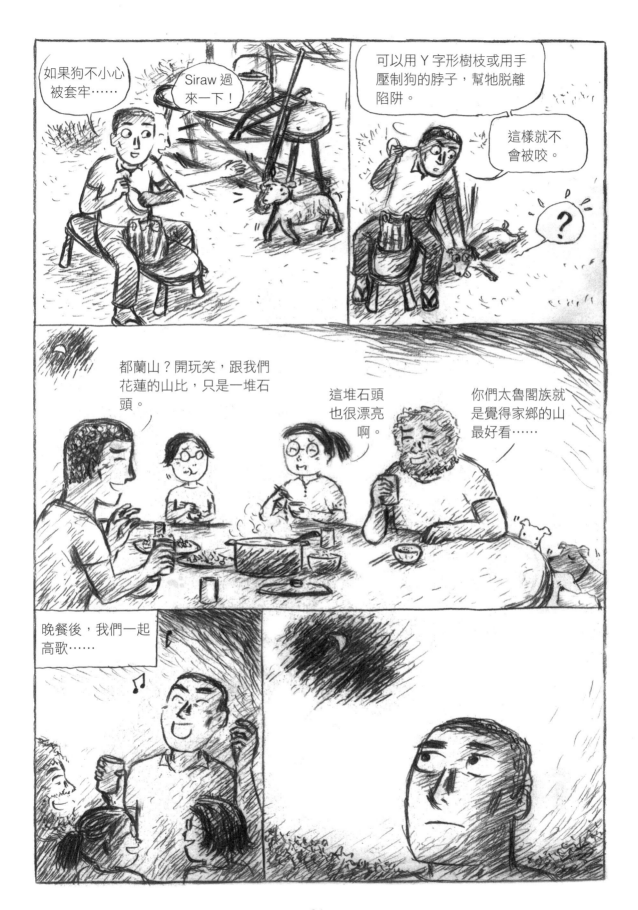

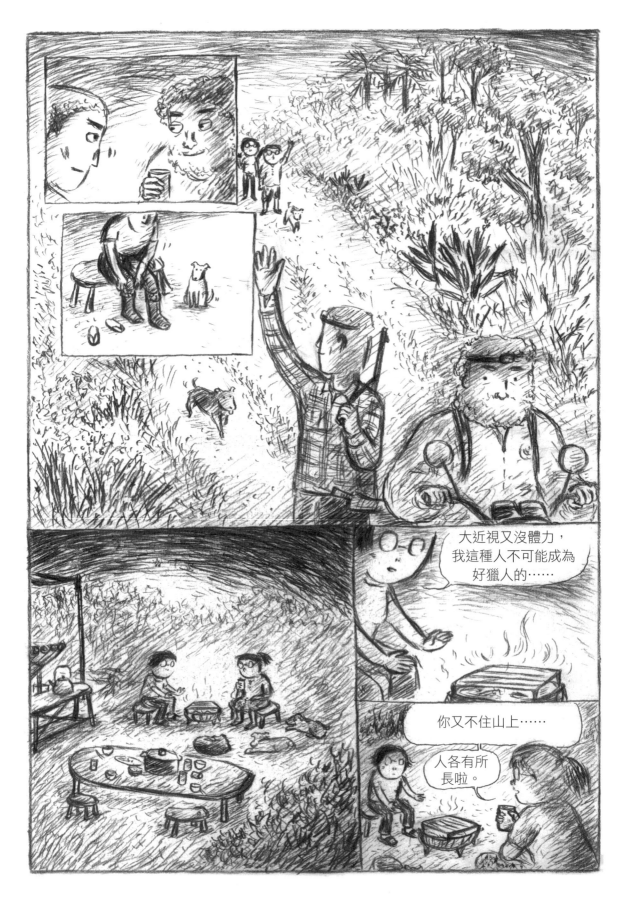

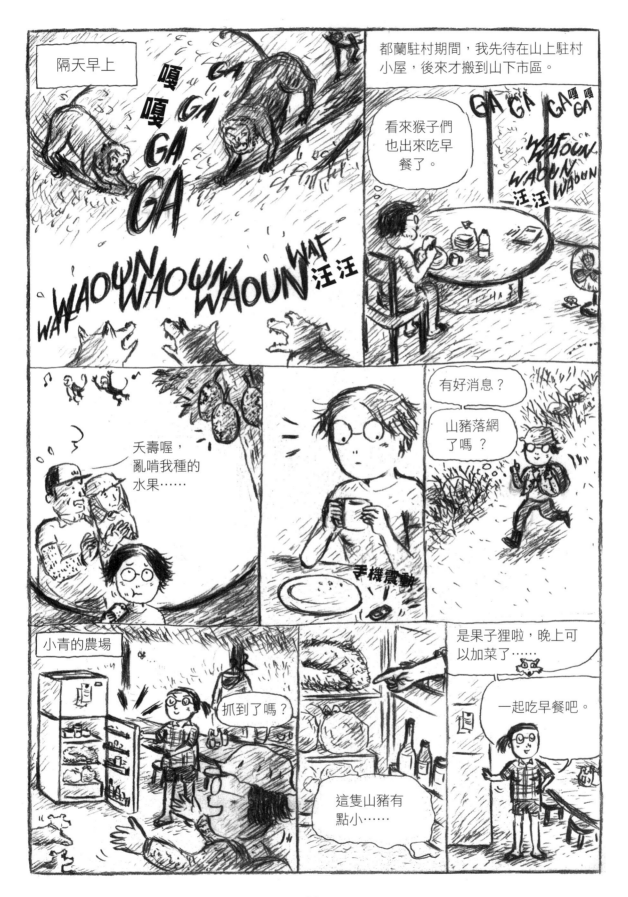

33

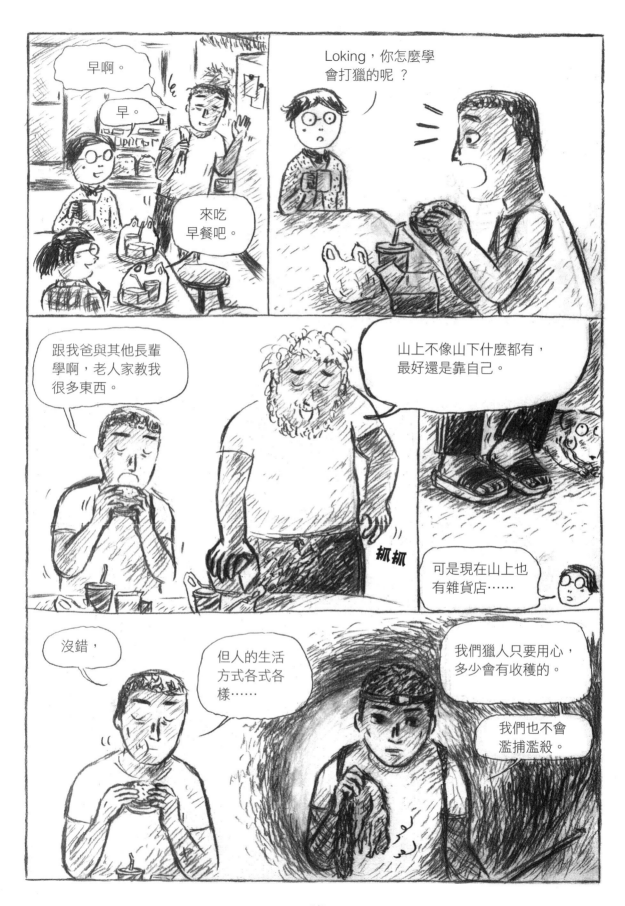

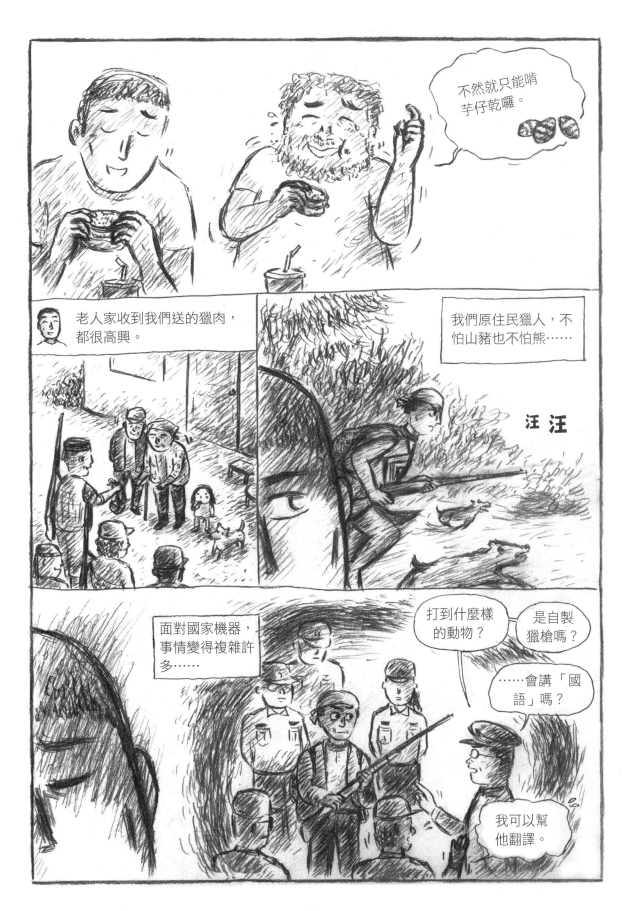

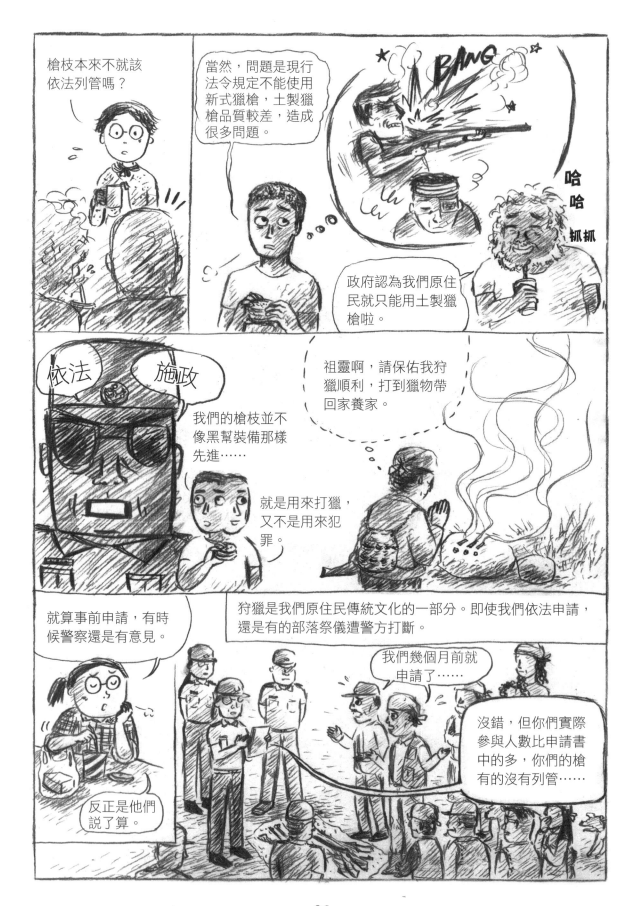

槍枝本來不就該依法列管嗎？

當然，問題是現行法令規定不能使用新式獵槍，土製獵槍品質較差，造成很多問題。

BANG

哈哈

呱呱

政府認為我們原住民就只能用土製獵槍啦。

依法　施政

我們的槍枝並不像黑幫裝備那樣先進……

就是用來打獵，又不是用來犯罪。

祖靈啊，請保佑我狩獵順利，打到獵物帶回家養家。

就算事前申請，有時候警察還是有意見。

反正是他們說了算。

狩獵是我們原住民傳統文化的一部分。即使我們依法申請，還是有的部落祭儀遭警方打斷。

我們幾個月前就申請了……

沒錯，但你們實際參與人數比申請書中的多，你們的槍有的沒有列管……

36

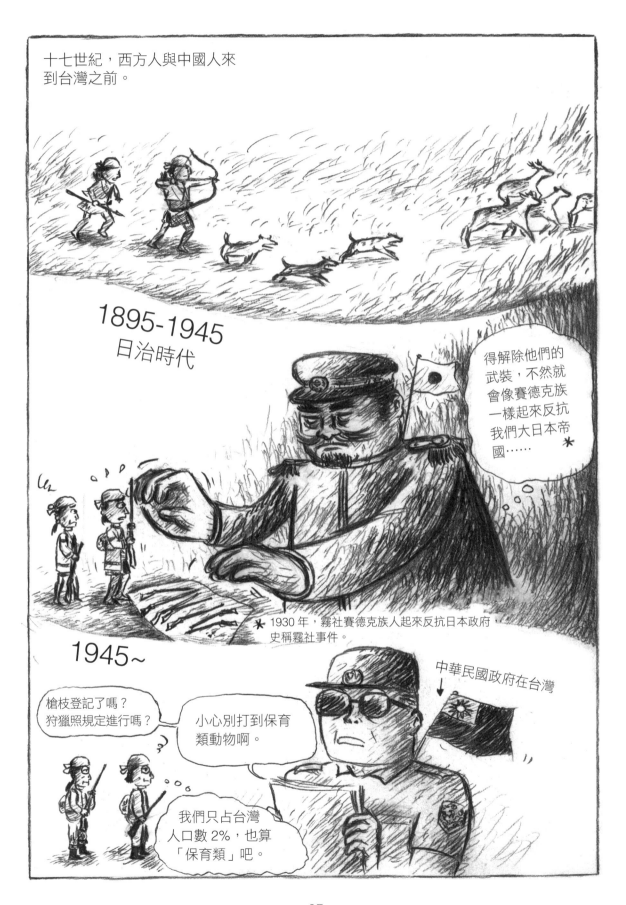

多數原住民確實不單靠狩獵為生，槍枝在現代台灣社會的意義也不同，不過我們原住民還是可以保留傳統狩獵文化的啊。

真正的獵人了解動物生態，不會獵殺有孕在身的動物。

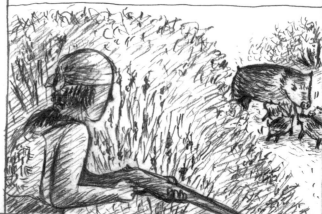

傳統社會中，獵人受人尊崇。

以魯凱族而言，只有打到好幾隻山豬的獵人，才有資格配戴神聖的百合花。

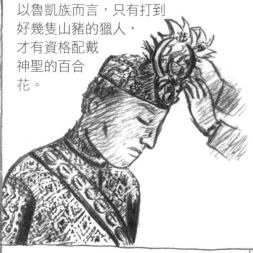

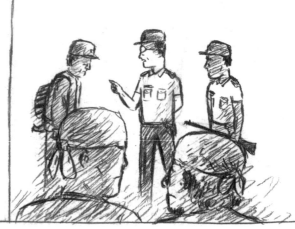

還好局勢逐漸轉變……

法務部安排檢查官參訪部落，了解原住民傳統文化。

歡迎，等很久了啊……

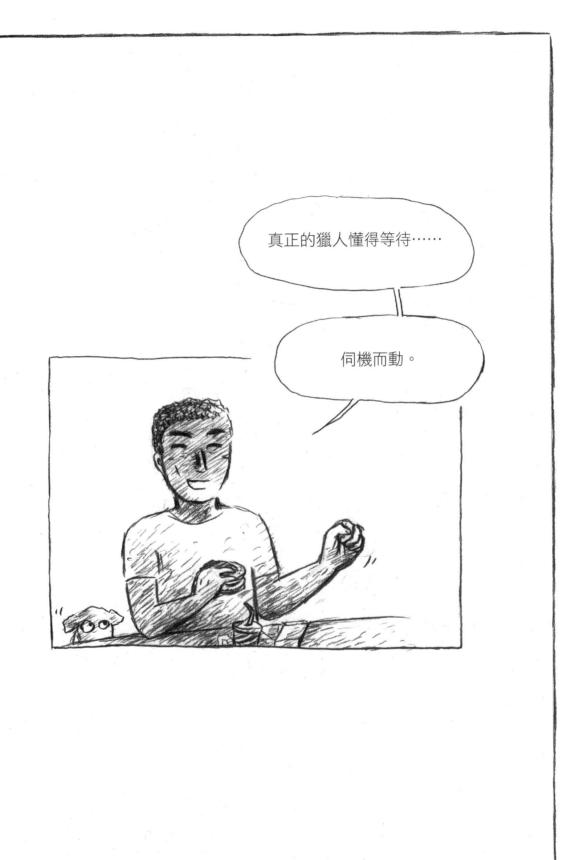

第三章

等部落阿公賣塗豆

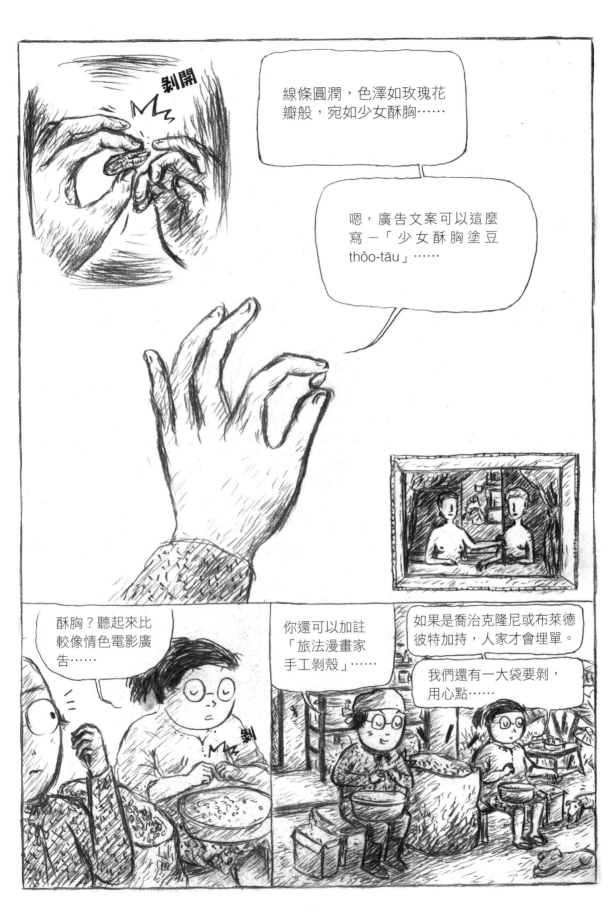

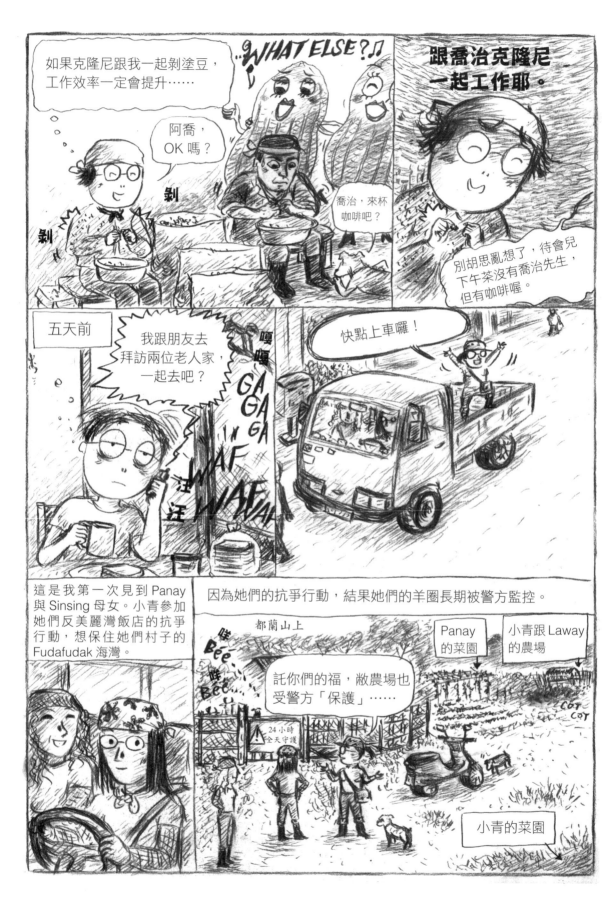

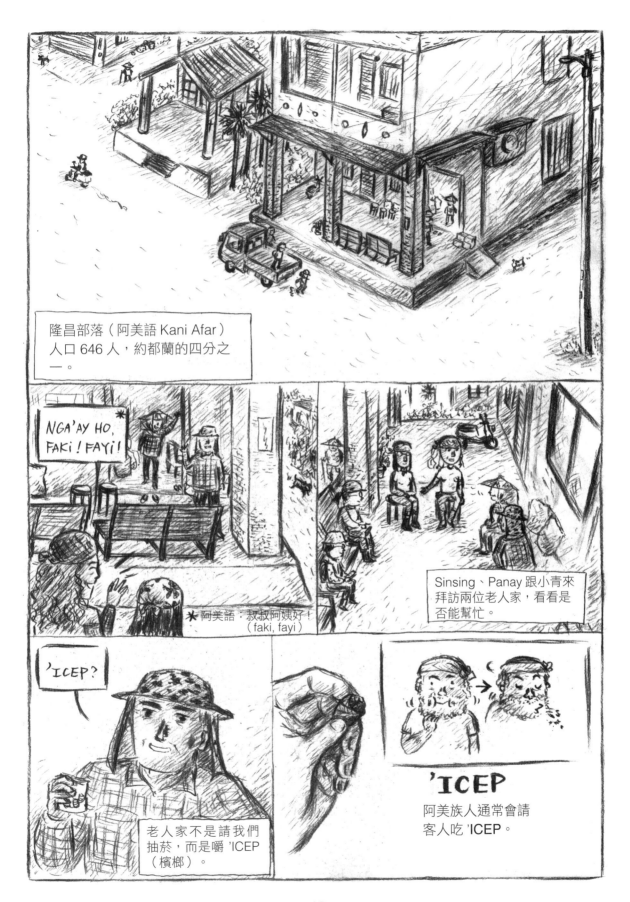

隆昌部落（阿美語 Kani Afar）
人口 646 人，約都蘭的四分之
一。

NGA'AY HO, FAKi！FAYi！

＊阿美語：叔叔阿姨好！
（faki, fayi）

Sinsing、Panay 跟小青來
拜訪兩位老人家，看看是
否能幫忙。

'ICEP？

老人家不是請我們
抽菸，而是嚼 'ICEP
（檳榔）。

'ICEP

阿美族人通常會請
客人吃 'ICEP。

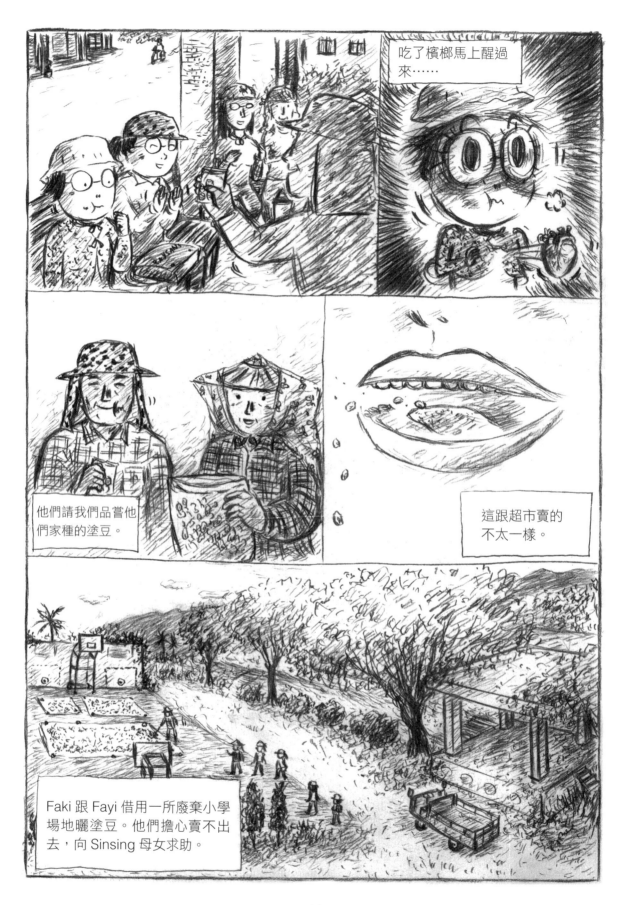

吃了檳榔馬上醒過來……

他們請我們品嘗他們家種的塗豆。

這跟超市賣的不太一樣。

Faki 跟 Fayi 借用一所廢棄小學場地曬塗豆。他們擔心賣不出去，向 Sinsing 母女求助。

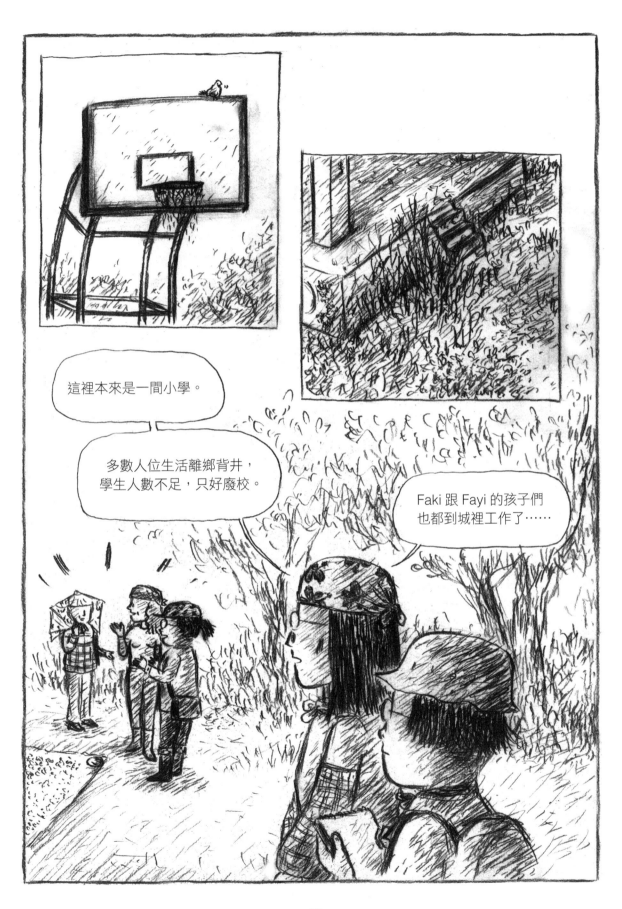

這裡本來是一間小學。

多數人位生活離鄉背井，
學生人數不足，只好廢校。

Faki 跟 Fayi 的孩子們
也都到城裡工作了⋯⋯

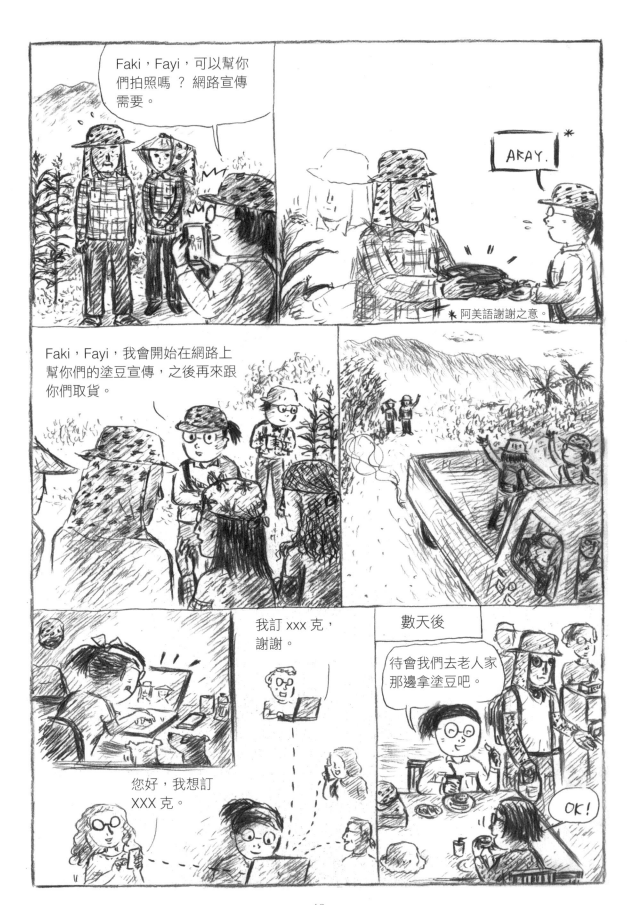

49

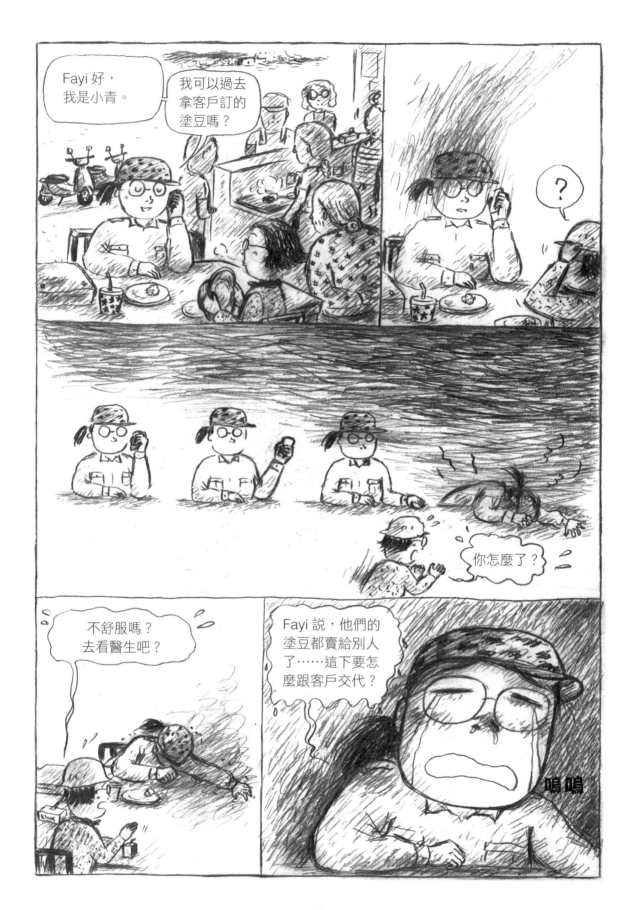

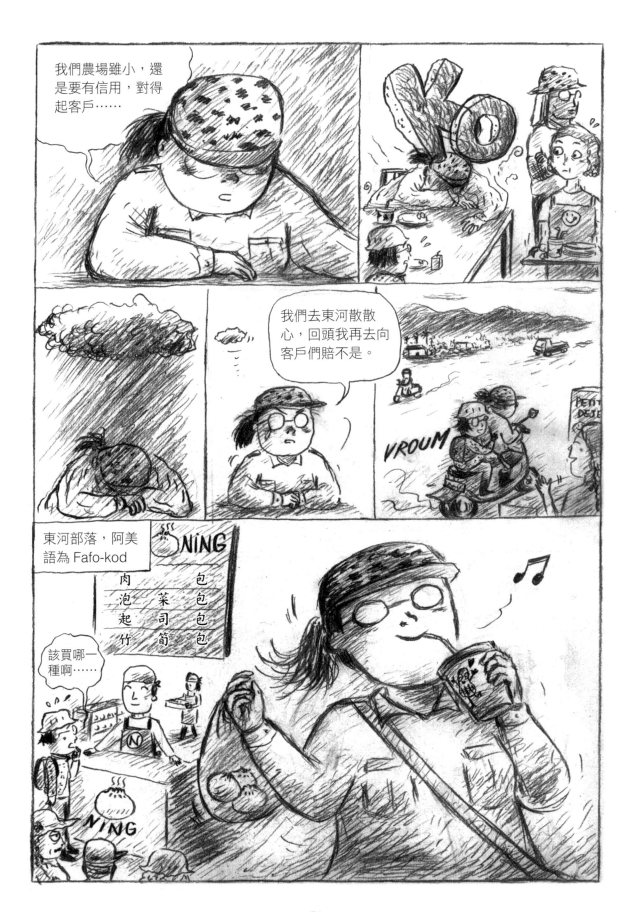

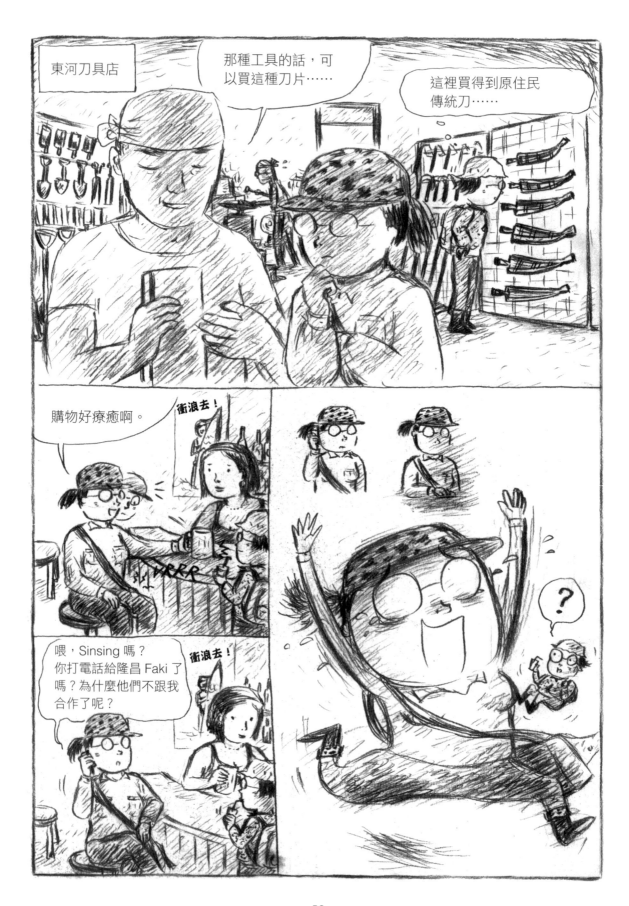

52

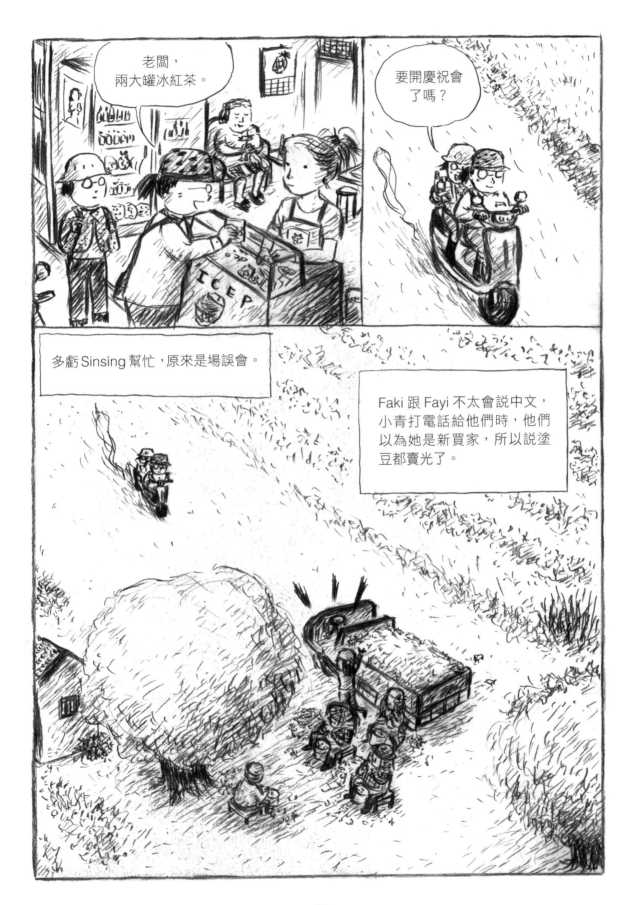

老闆，
兩大罐冰紅茶。

要開慶祝會
了嗎？

多虧 Sinsing 幫忙，原來是場誤會。

Faki 跟 Fayi 不太會說中文，
小青打電話給他們時，他們
以為她是新買家，所以說塗
豆都賣光了。

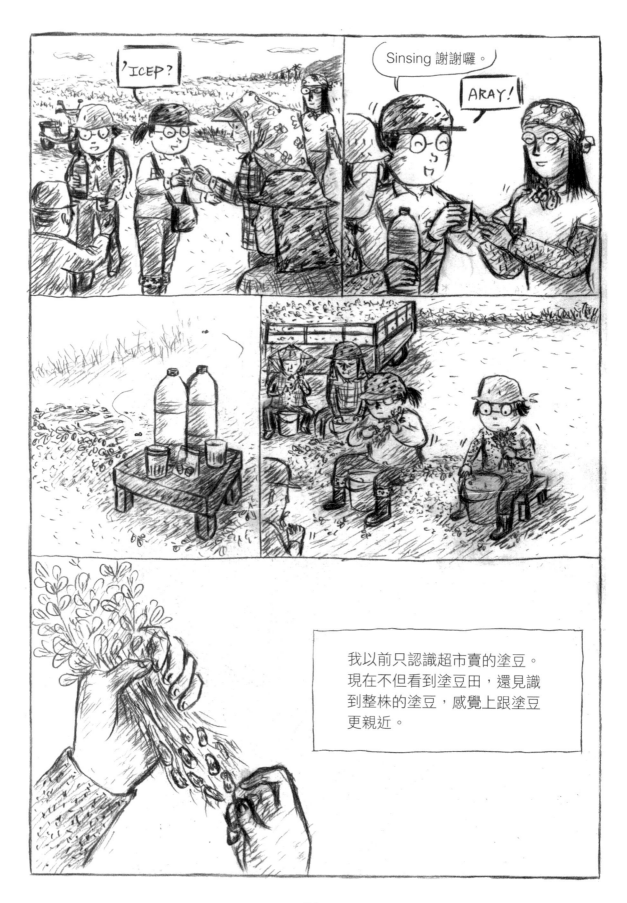

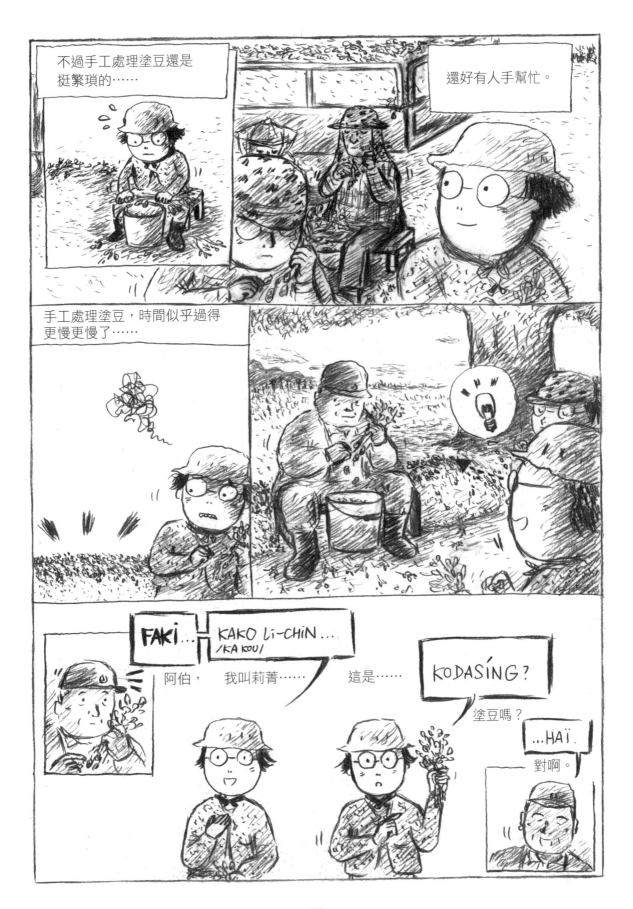

不過手工處理塗豆還是挺繁瑣的……

還好有人手幫忙。

手工處理塗豆，時間似乎過得更慢更慢了……

FAKI…

KAKO Li-CHIN…
/KA KOU/

阿伯，

我叫莉菁……

這是……

KODASING?

塗豆嗎？

…HAÏ.

對啊。

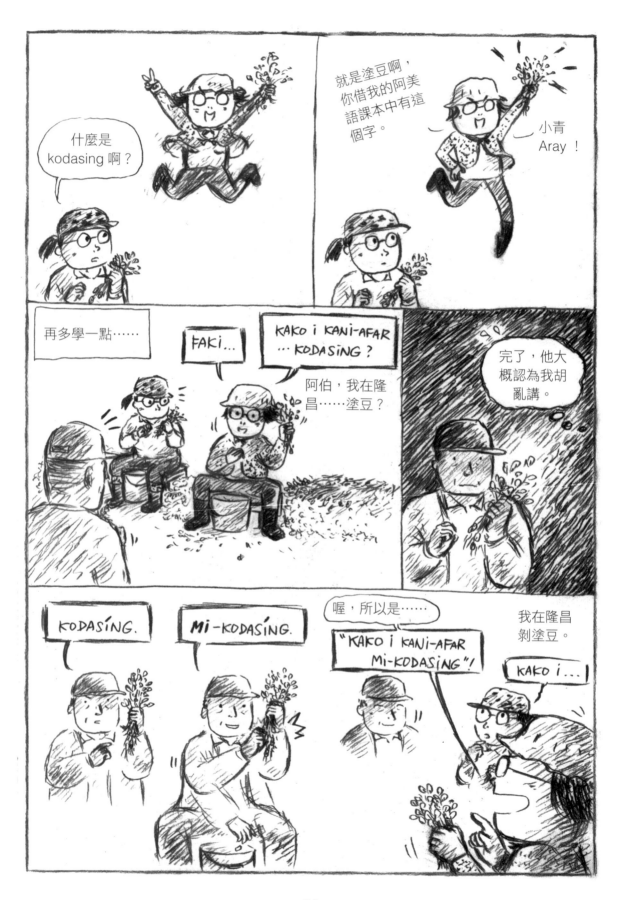

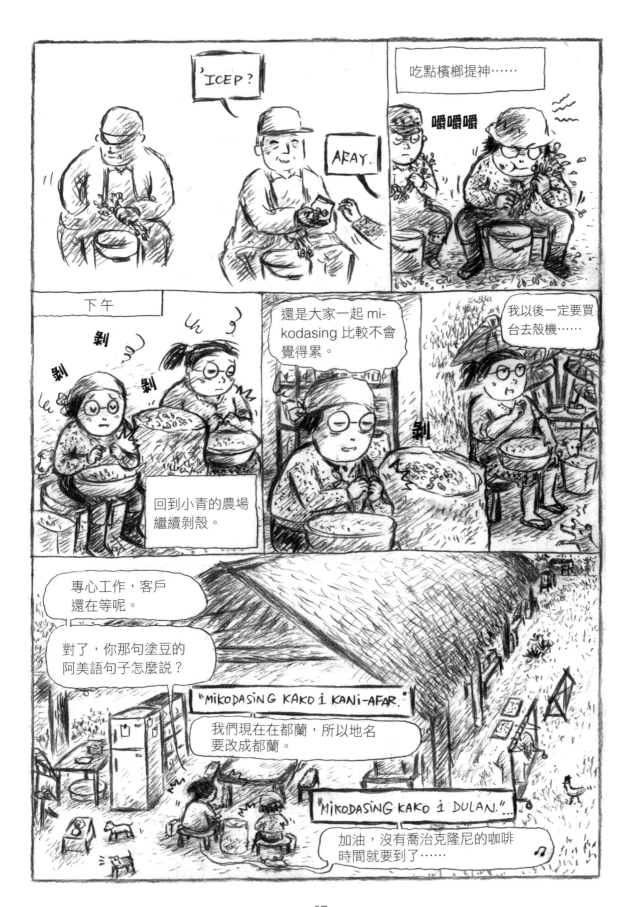

第四章
牧羊女 vs
大飯店

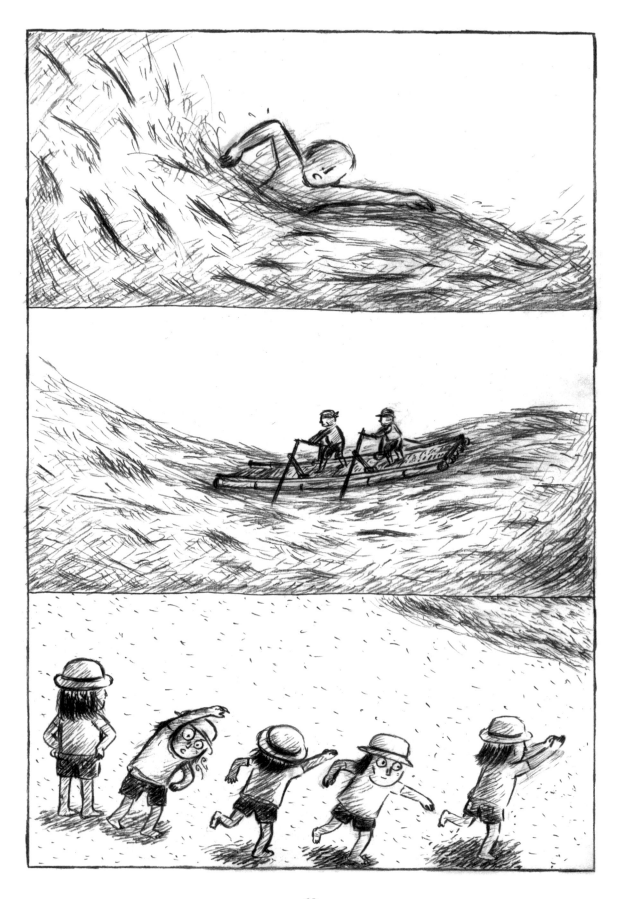

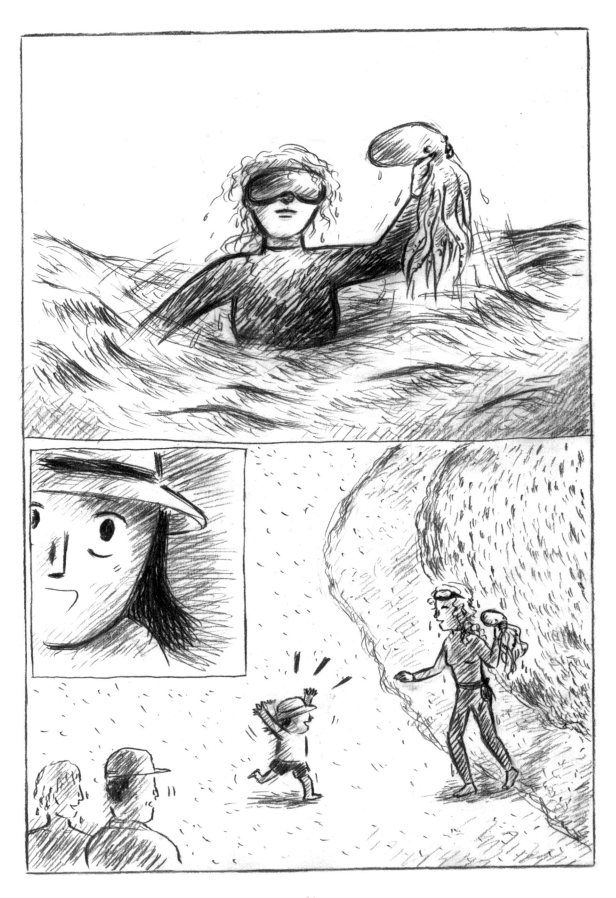

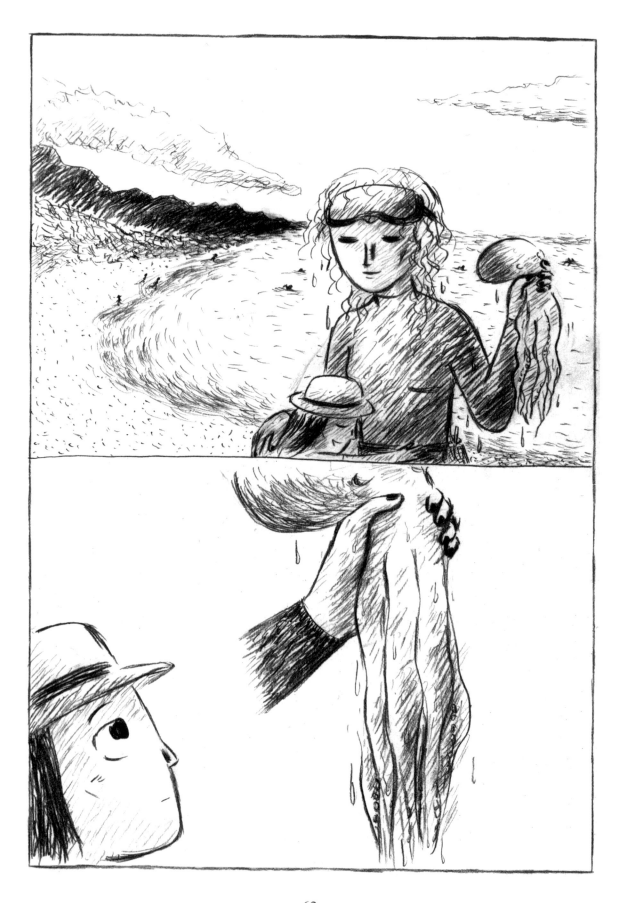

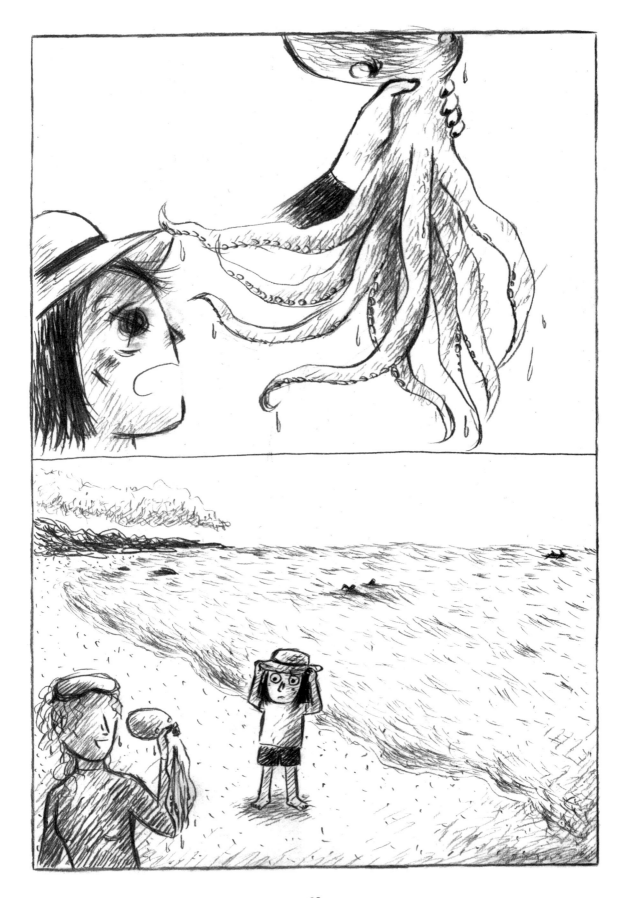

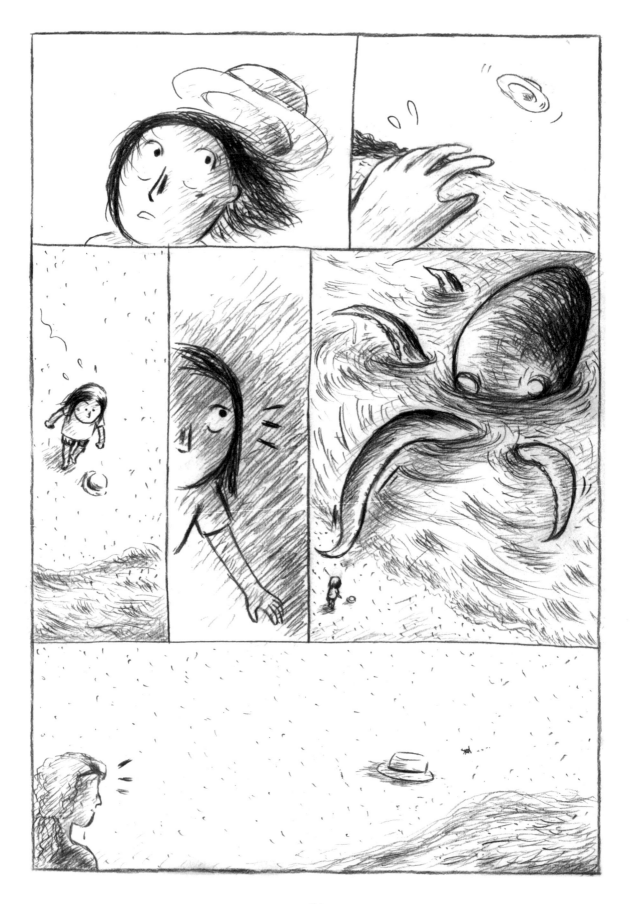

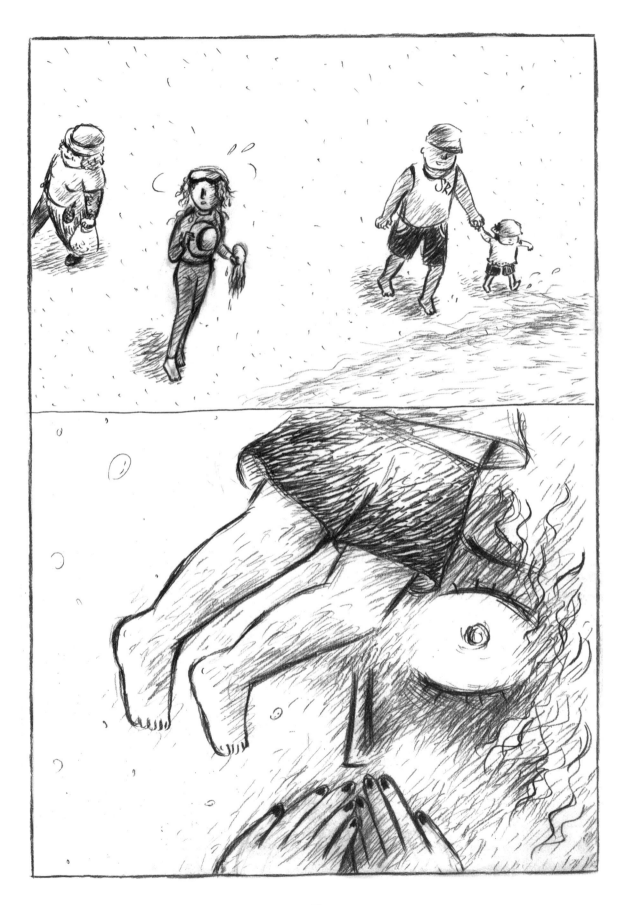

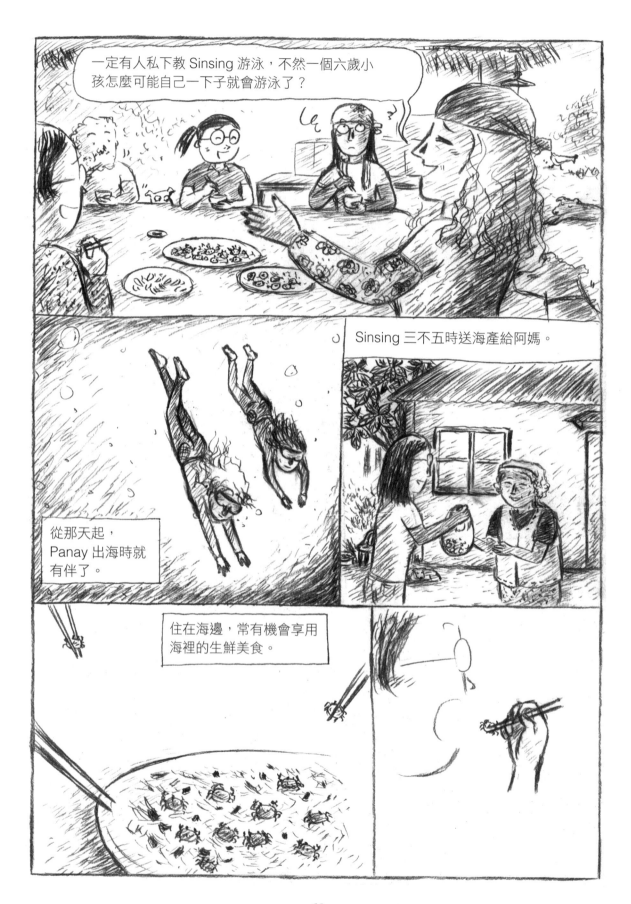

一定有人私下教 Sinsing 游泳，不然一個六歲小孩怎麼可能自己一下子就會游泳了？

Sinsing 三不五時送海產給阿媽。

從那天起，
Panay 出海時就有伴了。

住在海邊，常有機會享用海裡的生鮮美食。

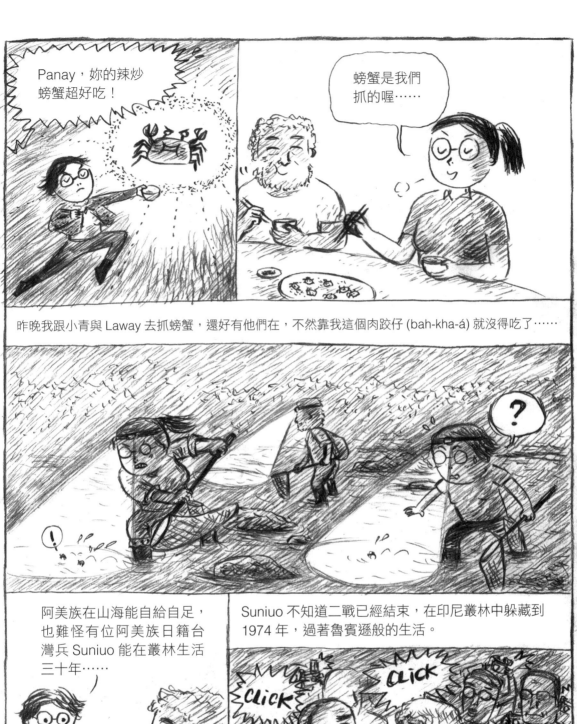

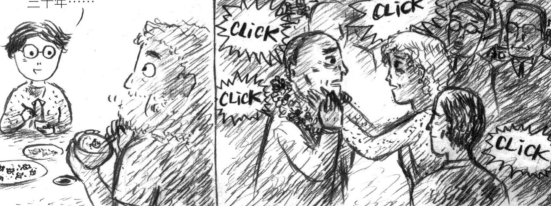

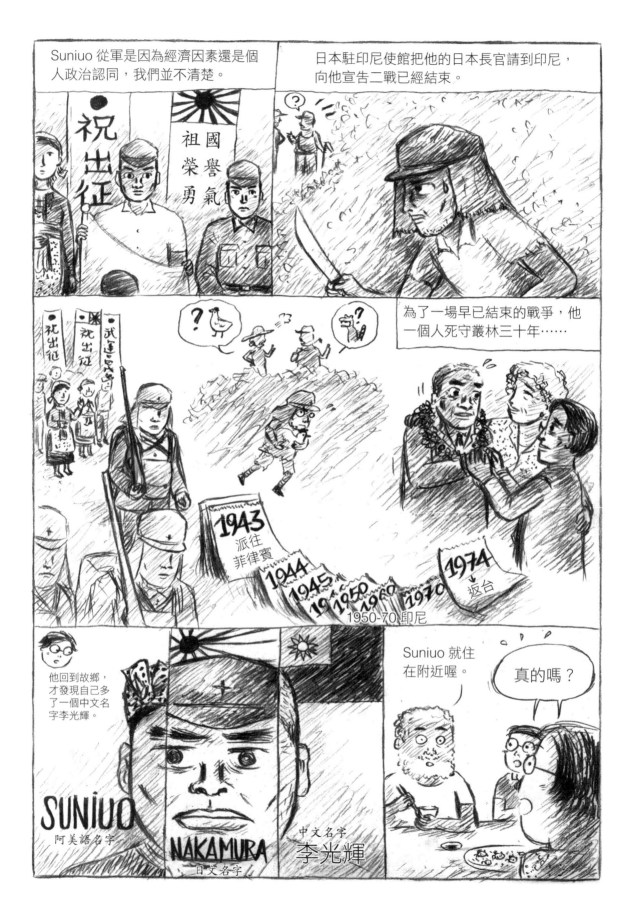

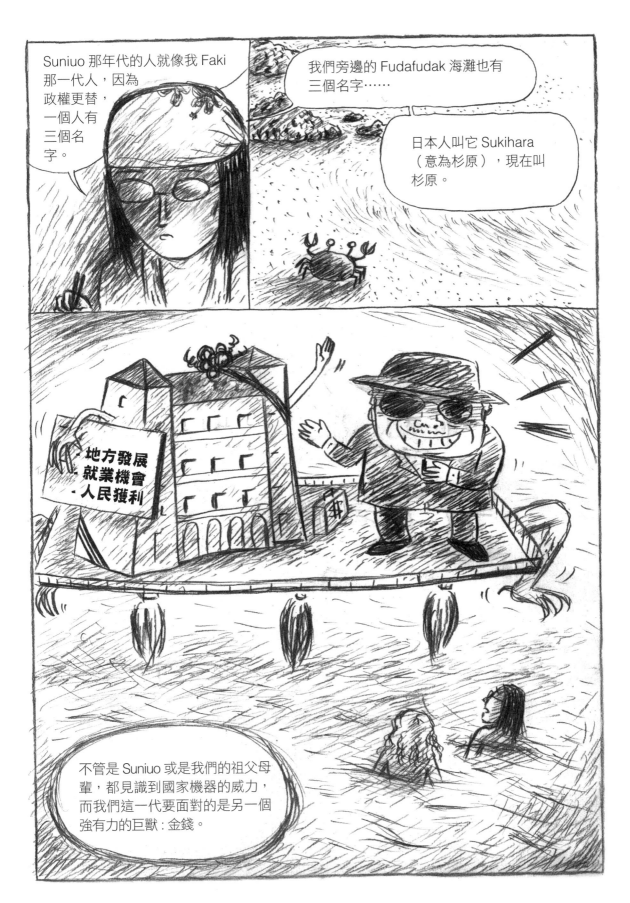

Suniuo 那年代的人就像我 Faki 那一代人，因為政權更替，一個人有三個名字。

我們旁邊的 Fudafudak 海灘也有三個名字……

日本人叫它 Sukihara（意為杉原），現在叫杉原。

地方發展
- 就業機會
- 人民獲利

不管是 Suniuo 或是我們的祖父母輩，都見識到國家機器的威力，而我們這一代要面對的是另一個強有力的巨獸：金錢。

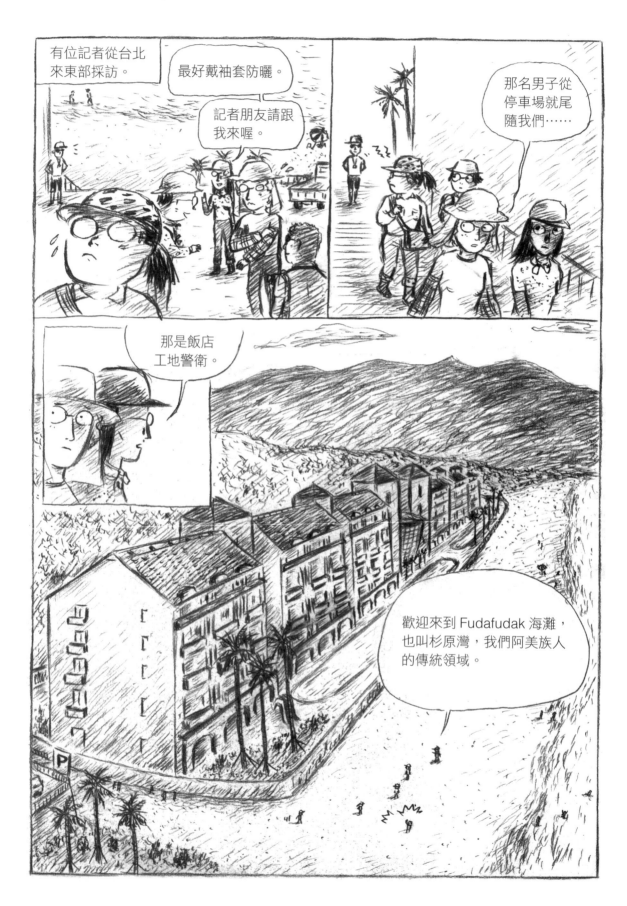

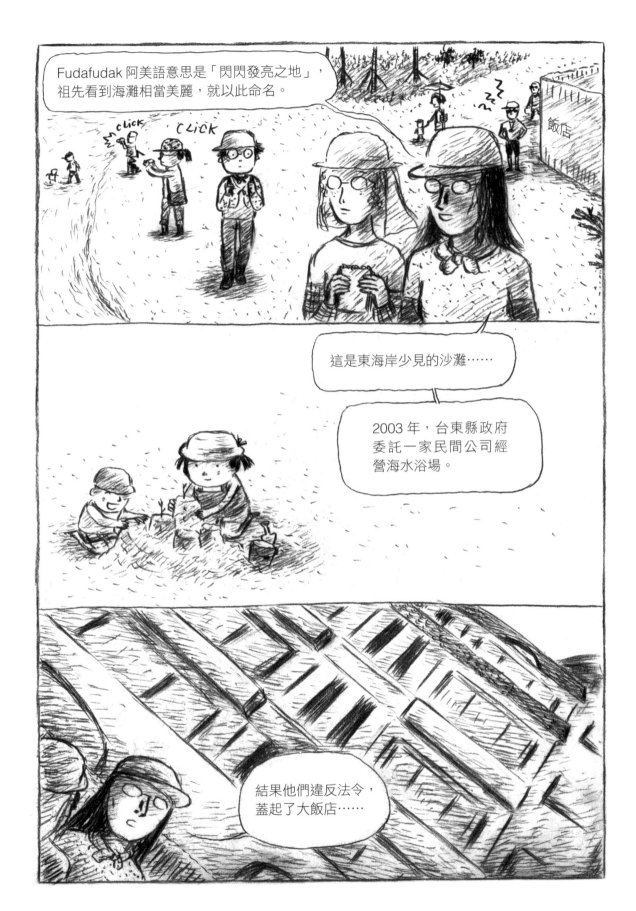

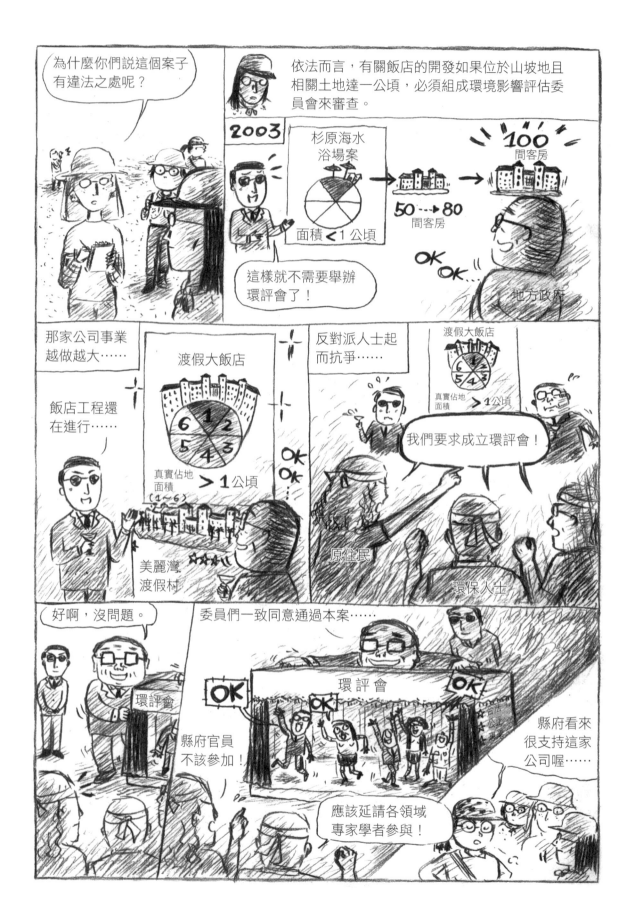

為什麼你們說這個案子有違法之處呢？

依法而言，有關飯店的開發如果位於山坡地且相關土地達一公頃，必須組成環境影響評估委員會來審查。

2003

杉原海水浴場案
面積<1公頃

50---80 間客房

100 間客房

這樣就不需要舉辦環評會了！

OK OK...

地方政府

那家公司事業越做越大......

渡假大飯店
真實佔地面積（1~6）>1公頃

OK OK

飯店工程還在進行......

美麗灣渡假村

反對派人士起而抗爭......

渡假大飯店
真實佔地面積 >1公頃

我們要求成立環評會！

原住民

環保人士

好啊，沒問題。

環評會

委員們一致同意通過本案......

環評會

OK OK OK

縣府官員不該參加！

應該延請各領域專家學者參與！

縣府看來很支持這家公司喔......

74

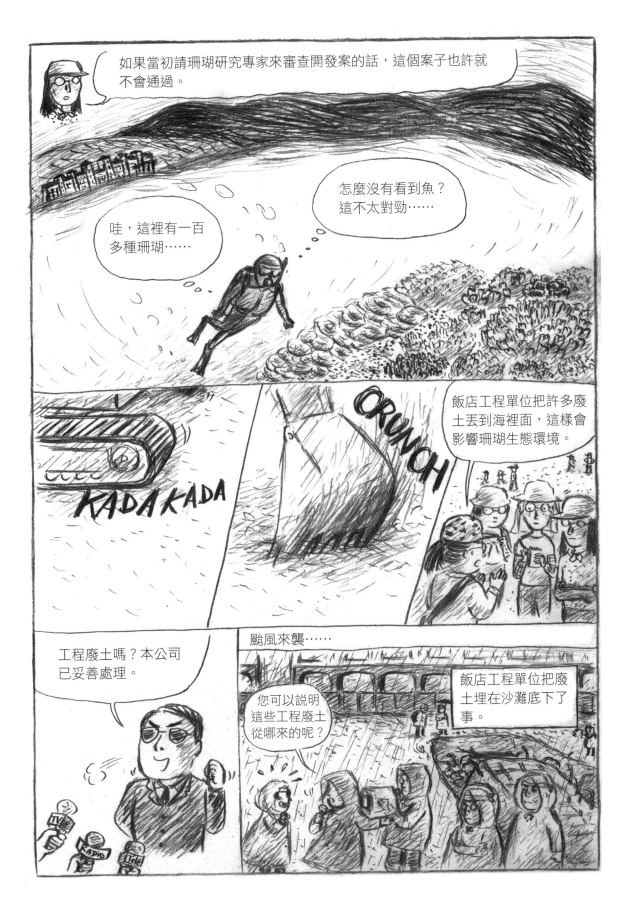

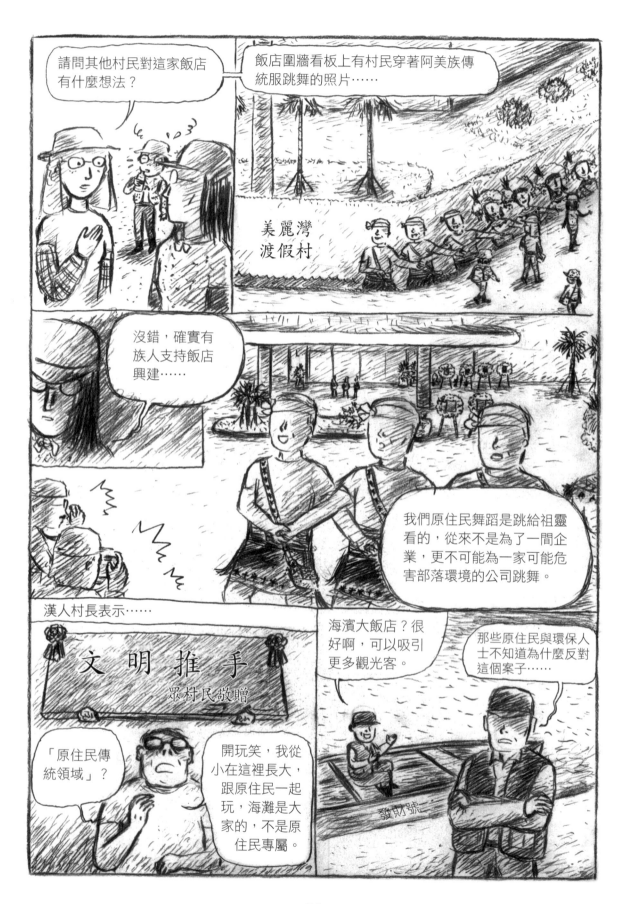

請問其他村民對這家飯店有什麼想法？

飯店圍牆看板上有村民穿著阿美族傳統服跳舞的照片……

美麗灣
渡假村

沒錯，確實有族人支持飯店興建……

我們原住民舞蹈是跳給祖靈看的，從來不是為了一間企業，更不可能為一家可能危害部落環境的公司跳舞。

漢人村長表示……

文明推手
眾村民敬贈

「原住民傳統領域」？

開玩笑，我從小在這裡長大，跟原住民一起玩，海灘是大家的，不是原住民專屬。

海濱大飯店？很好啊，可以吸引更多觀光客。

那些原住民與環保人士不知道為什麼反對這個案子……

發財號

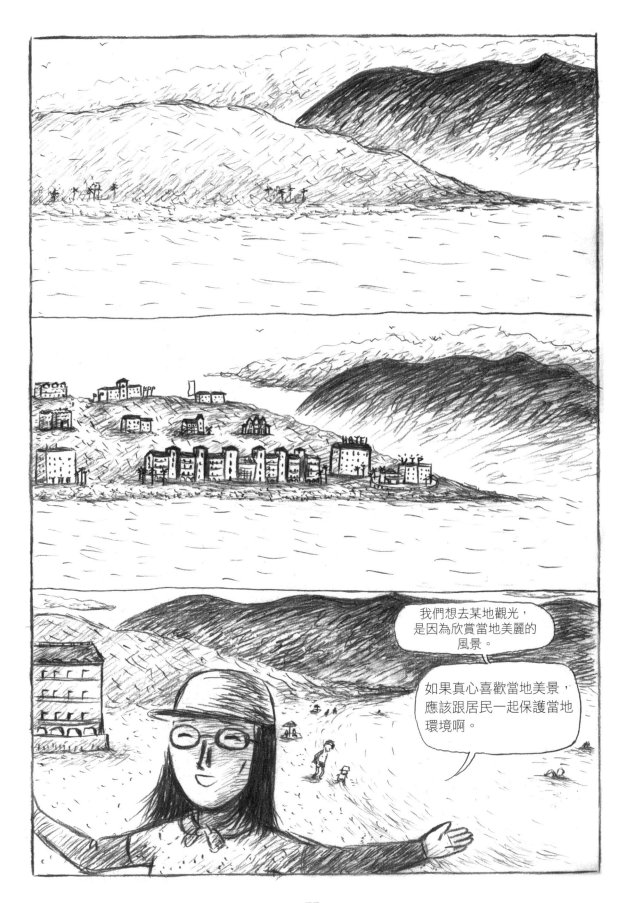

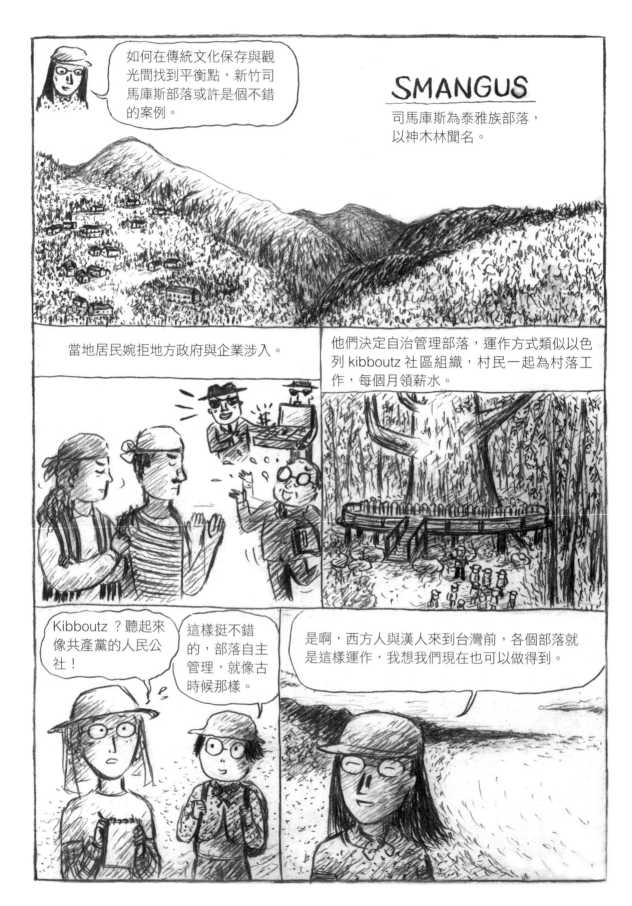

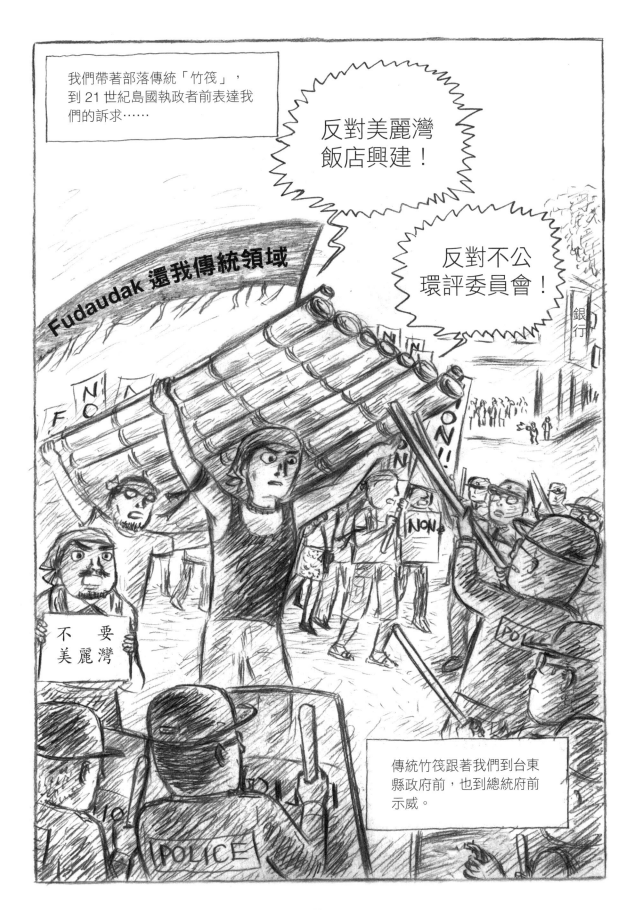

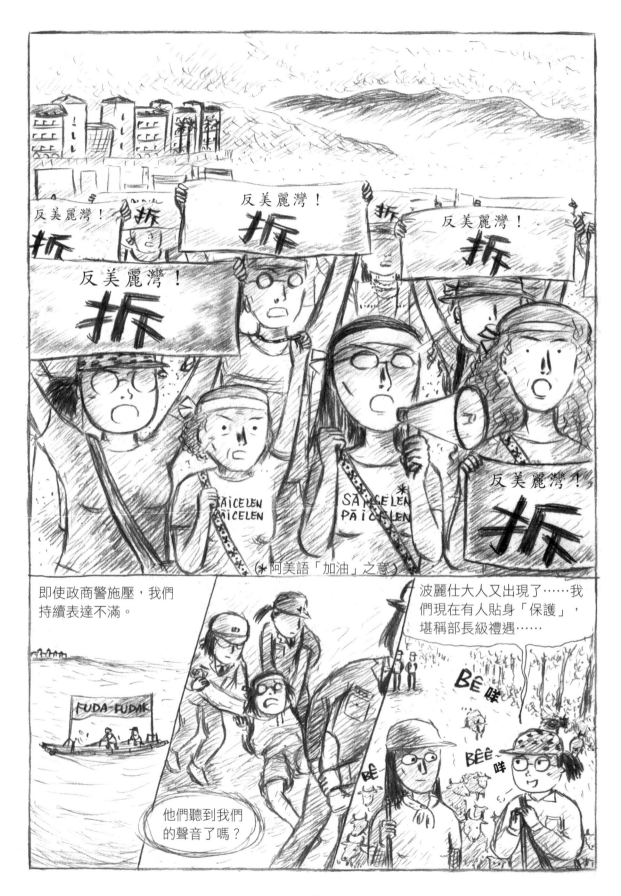

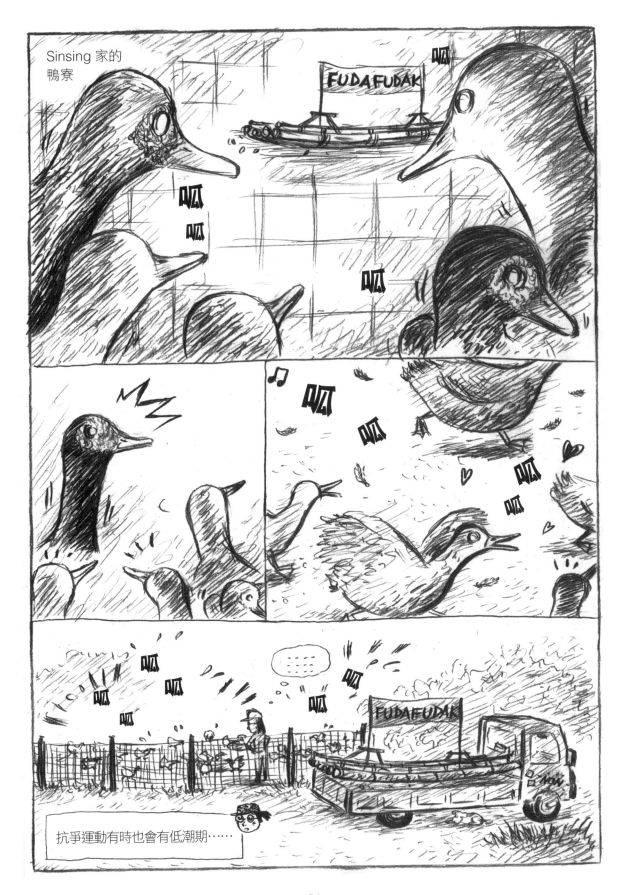

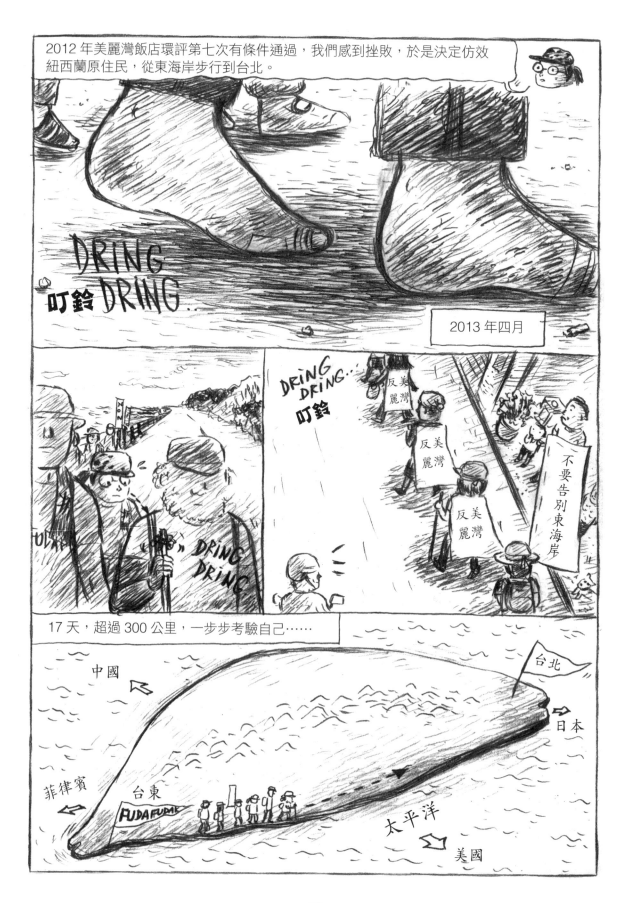

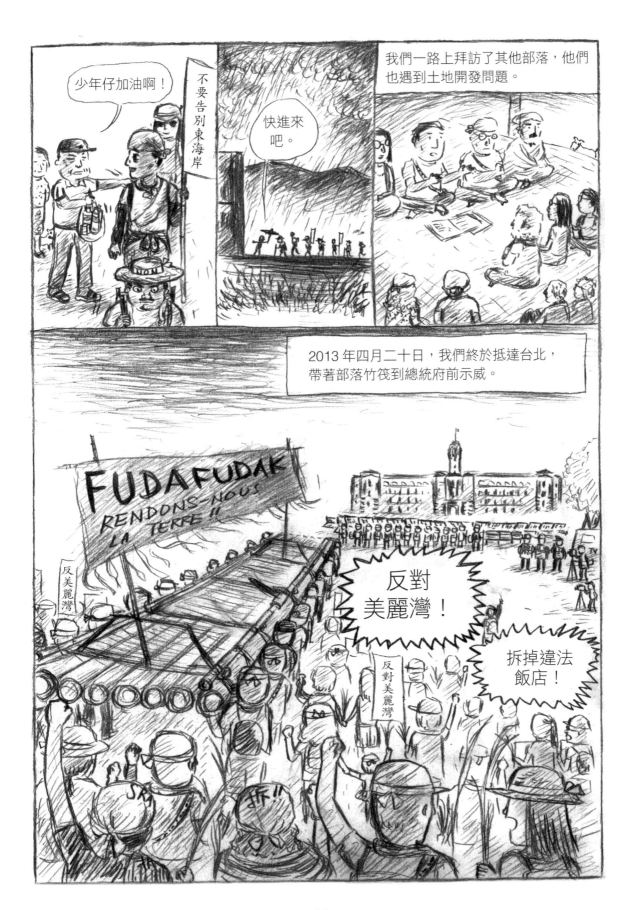

少年仔加油啊！

不要告別東海岸

快進來吧。

我們一路上拜訪了其他部落，他們也遇到土地開發問題。

2013年四月二十日，我們終於抵達台北，帶著部落竹筏到總統府前示威。

FUDAFUDAK
RENDONS-NOUS
LA TERRE!!

反對美麗灣

反對美麗灣！

反對美麗灣

拆掉違法飯店！

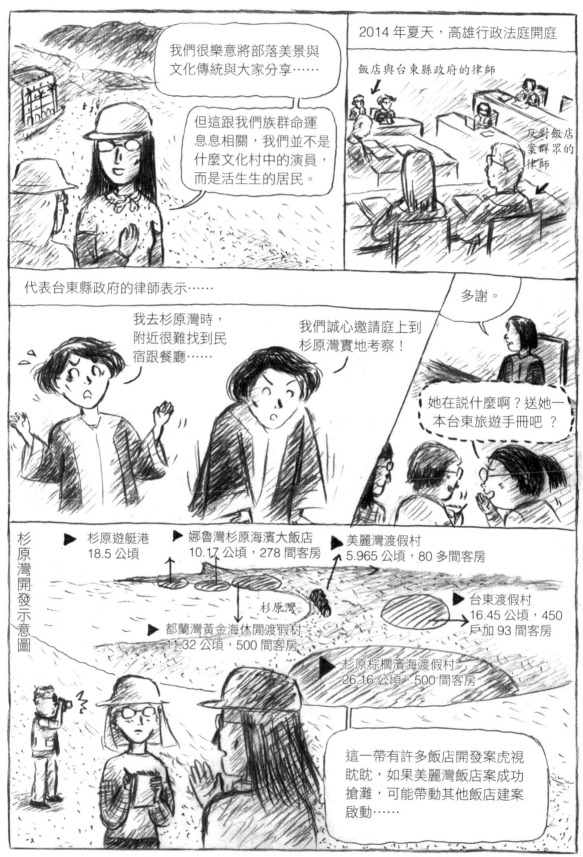

84

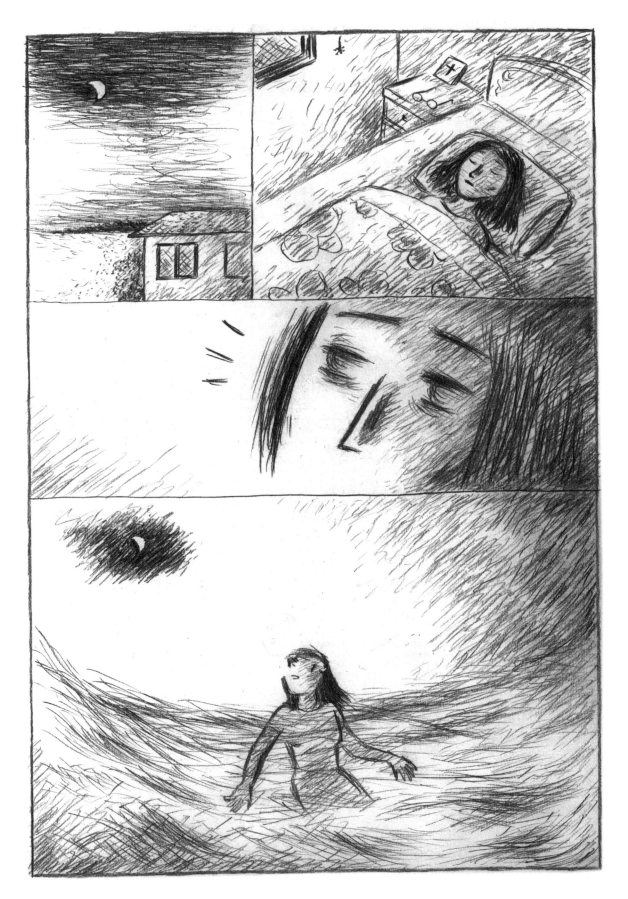

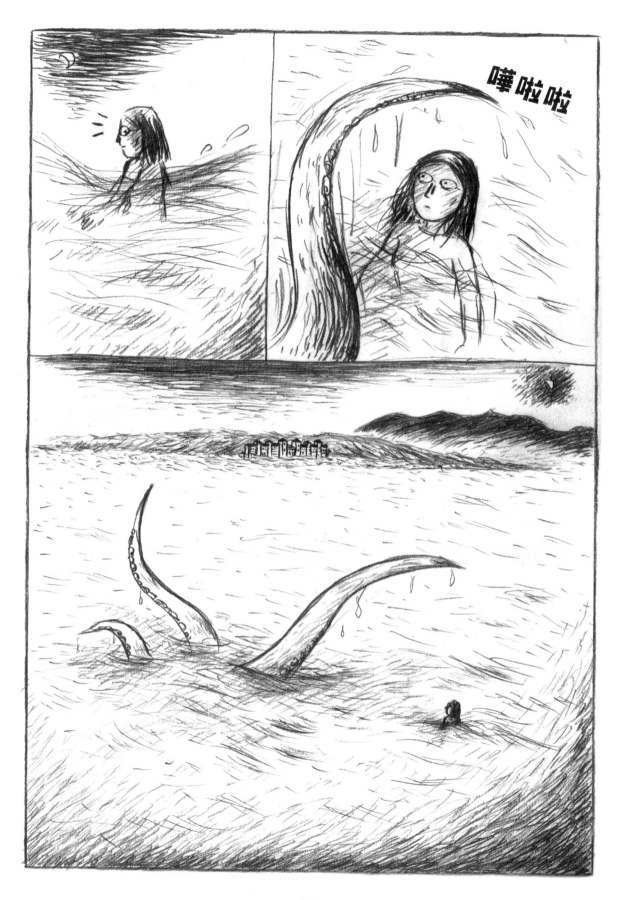

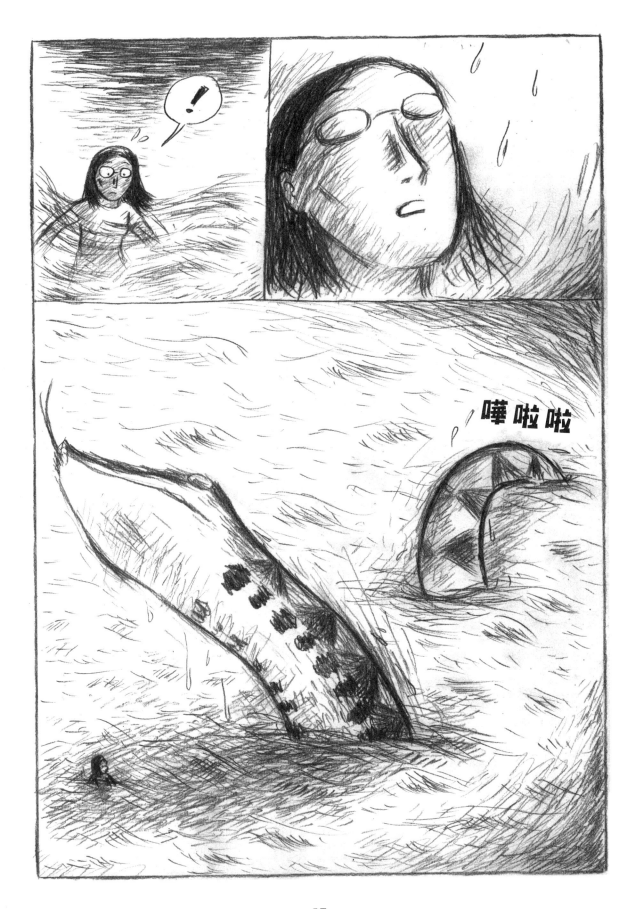

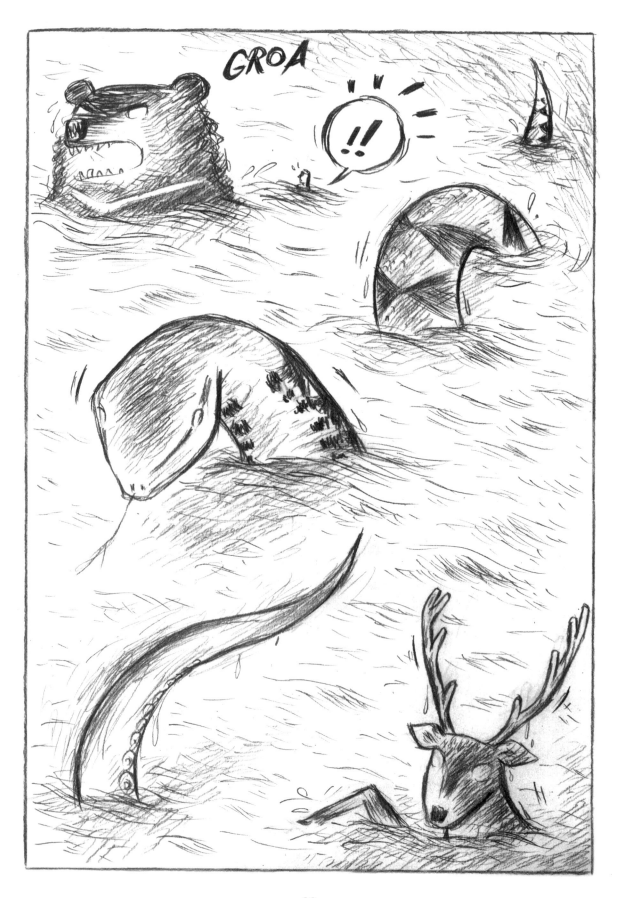

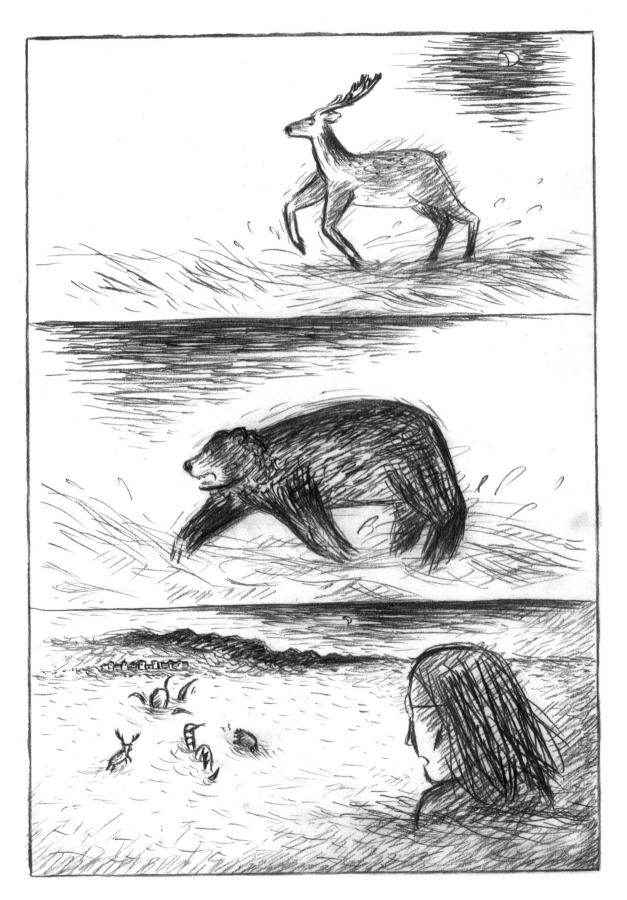

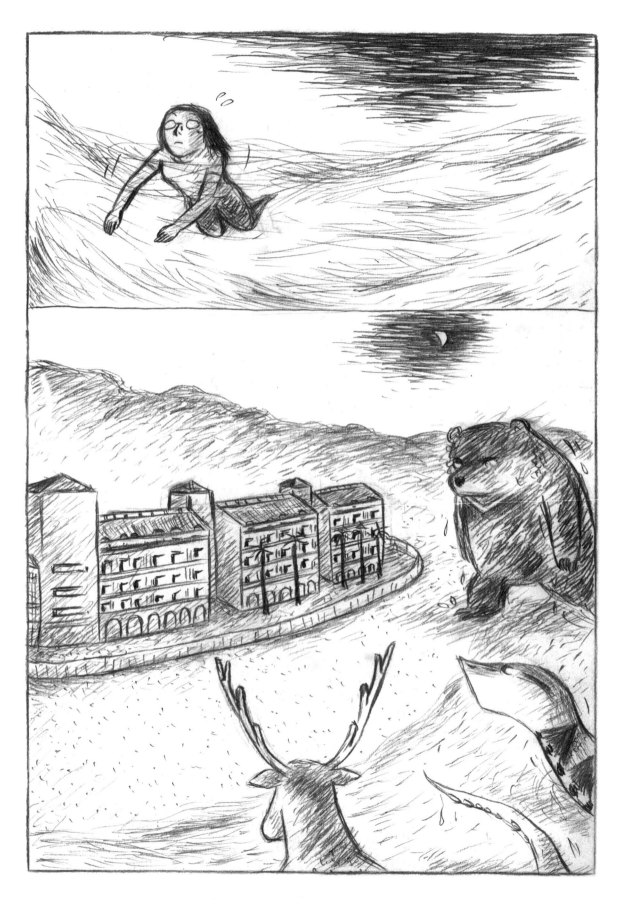

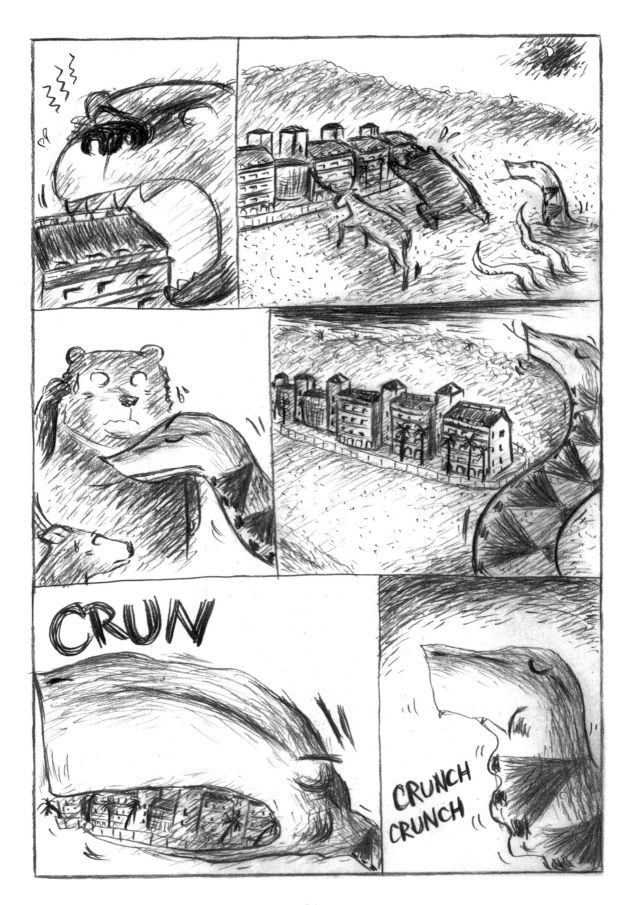

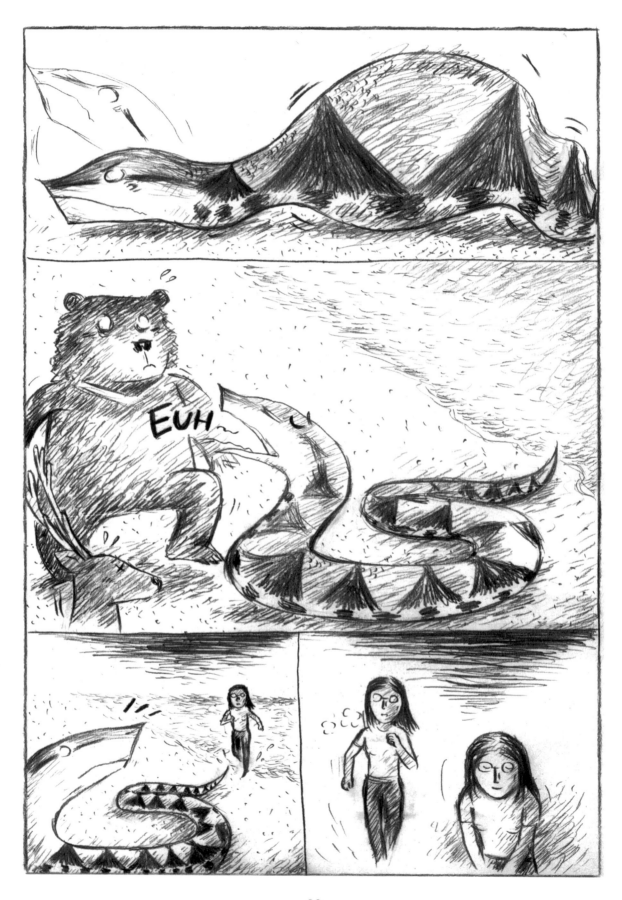

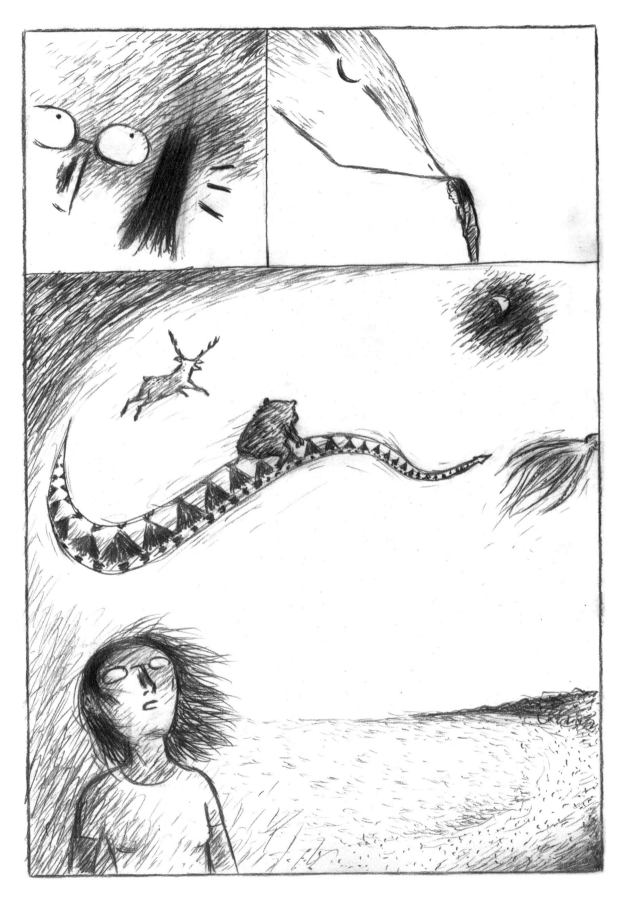

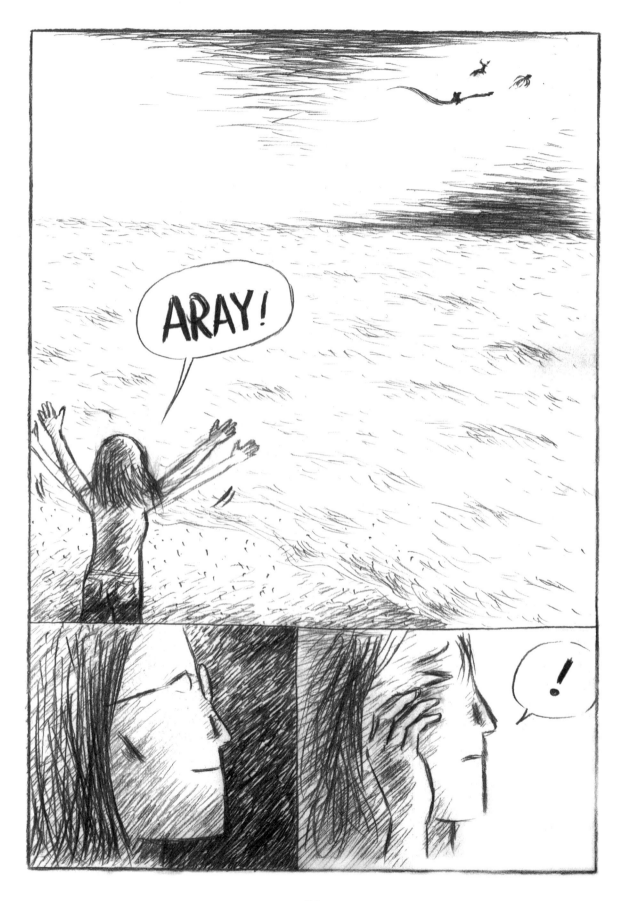

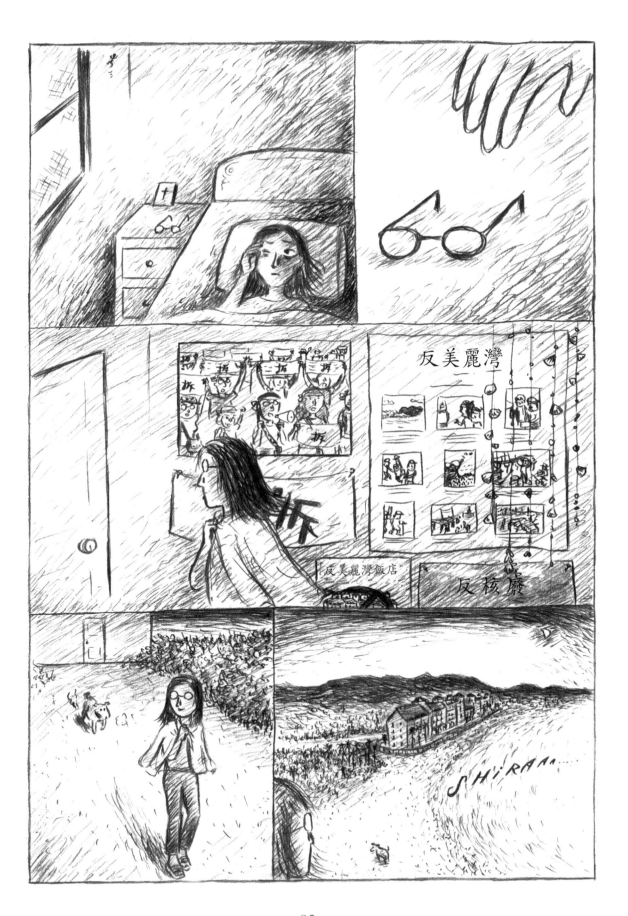

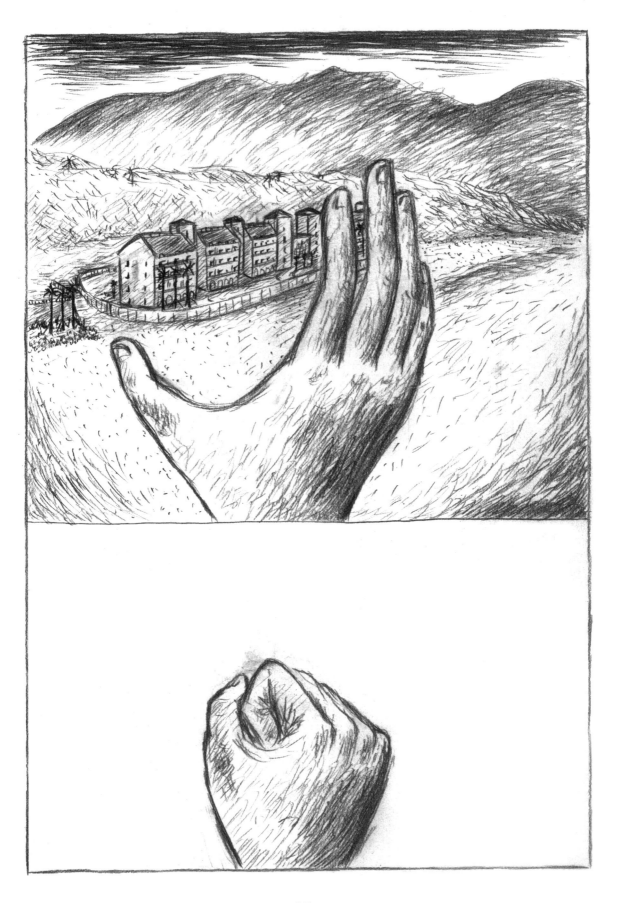

第五章

Amen！ Amis彌撒

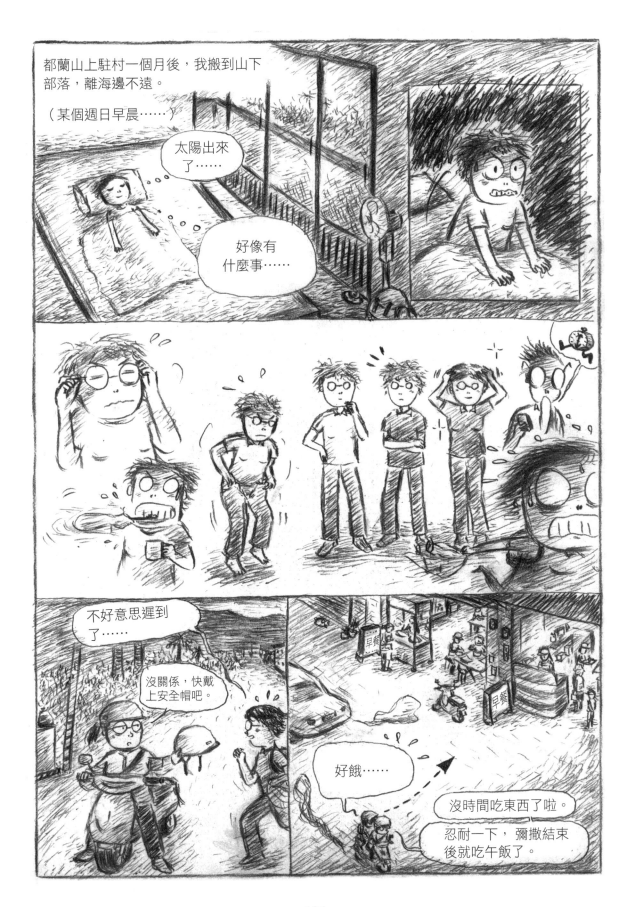

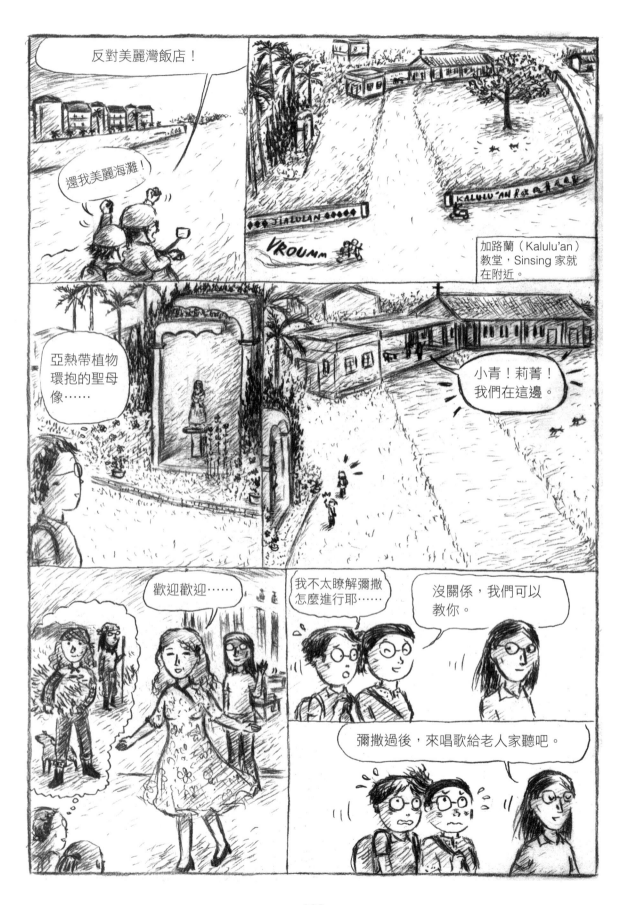

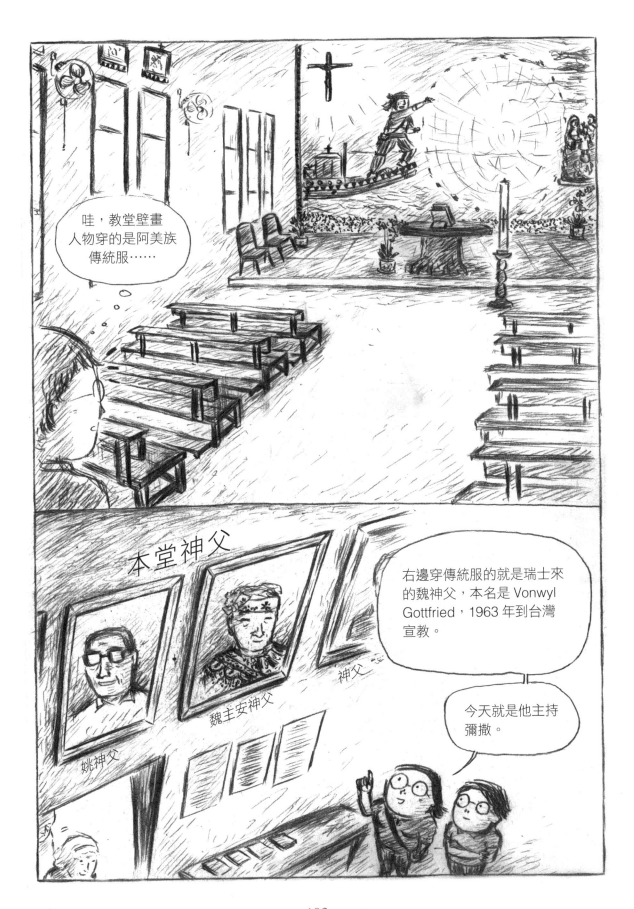

哇，教堂壁畫
人物穿的是阿美族
傳統服……

本堂神父

右邊穿傳統服的就是瑞士來
的魏神父，本名是 Vonwyl
Gottfried，1963 年到台灣
宣教。

神父

今天就是他主持
彌撒。

姚神父

魏主安神父

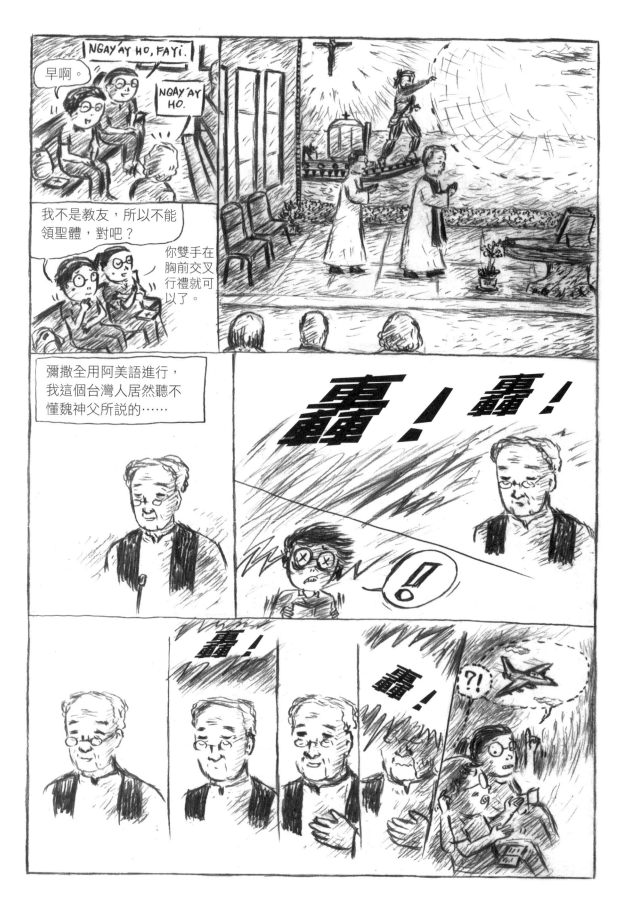

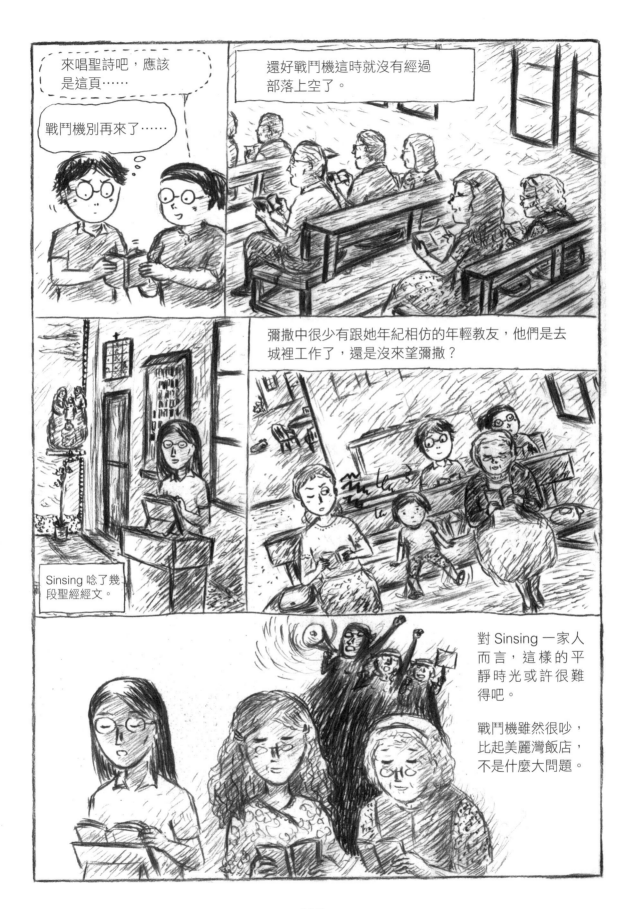

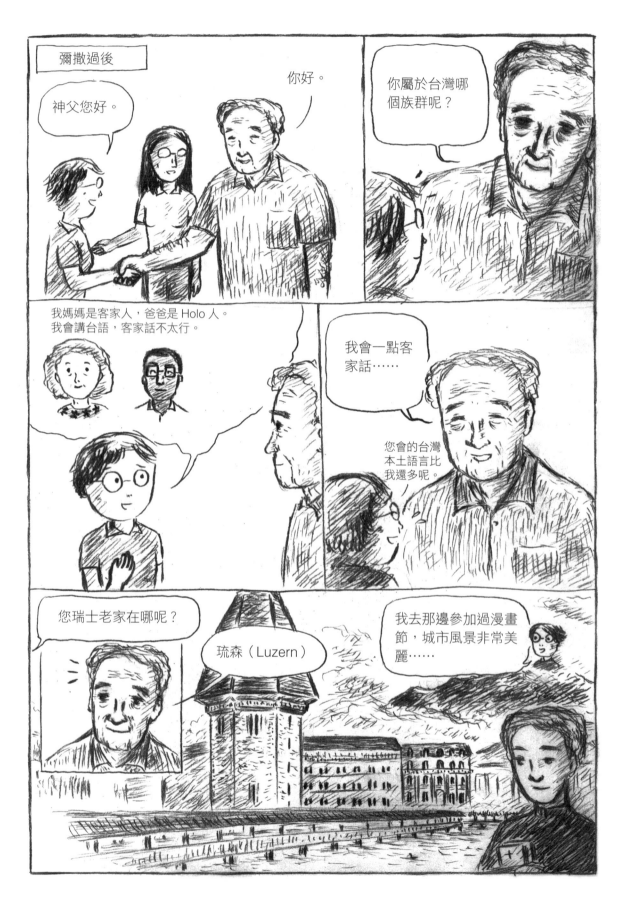

彌撒過後

神父您好。

你好。

你屬於台灣哪個族群呢？

我媽媽是客家人，爸爸是 Holo 人。
我會講台語，客家話不太行。

我會一點客家話……

您會的台灣本土語言比我還多呢。

您瑞士老家在哪呢？

琉森（Luzern）

我去那邊參加過漫畫節，城市風景非常美麗……

106

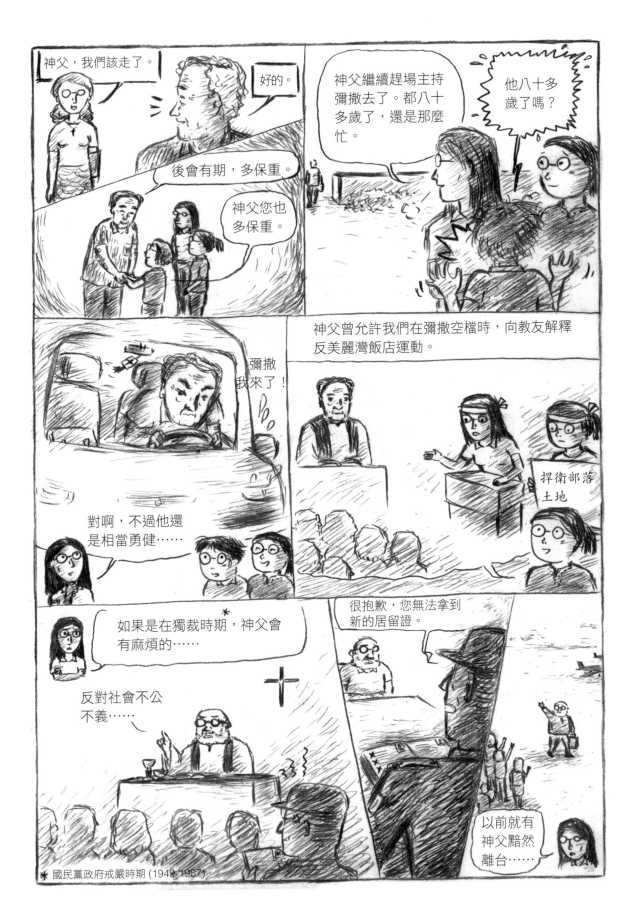

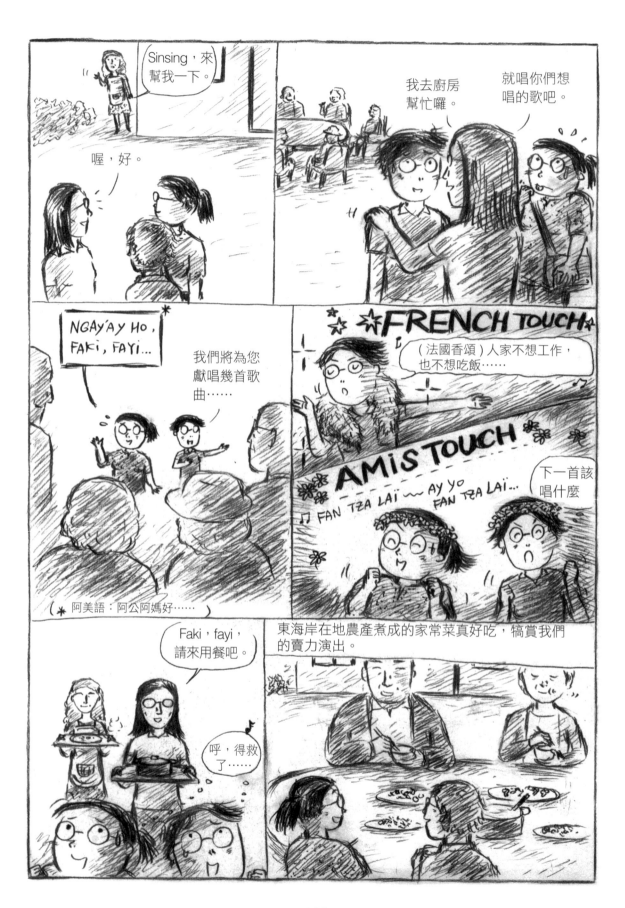

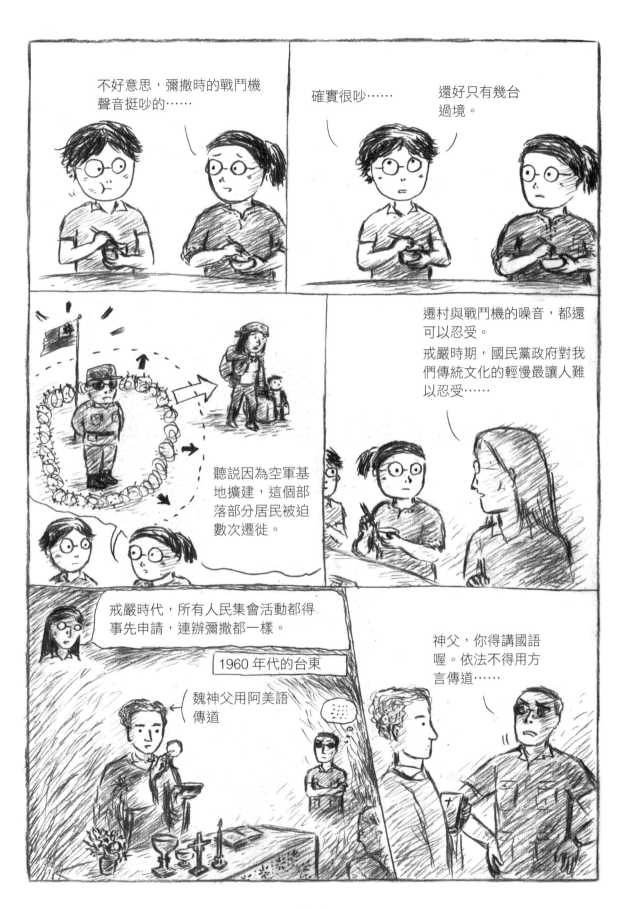

不好意思，彌撒時的戰鬥機聲音挺吵的……

確實很吵……

還好只有幾台過境。

聽說因為空軍基地擴建，這個部落部分居民被迫數次遷徙。

遷村與戰鬥機的噪音，都還可以忍受。
戒嚴時期，國民黨政府對我們傳統文化的輕慢最讓人難以忍受……

戒嚴時代，所有人民集會活動都得事先申請，連辦彌撒都一樣。

1960 年代的台東

魏神父用阿美語傳道

神父，你得講國語喔。依法不得用方言傳道……

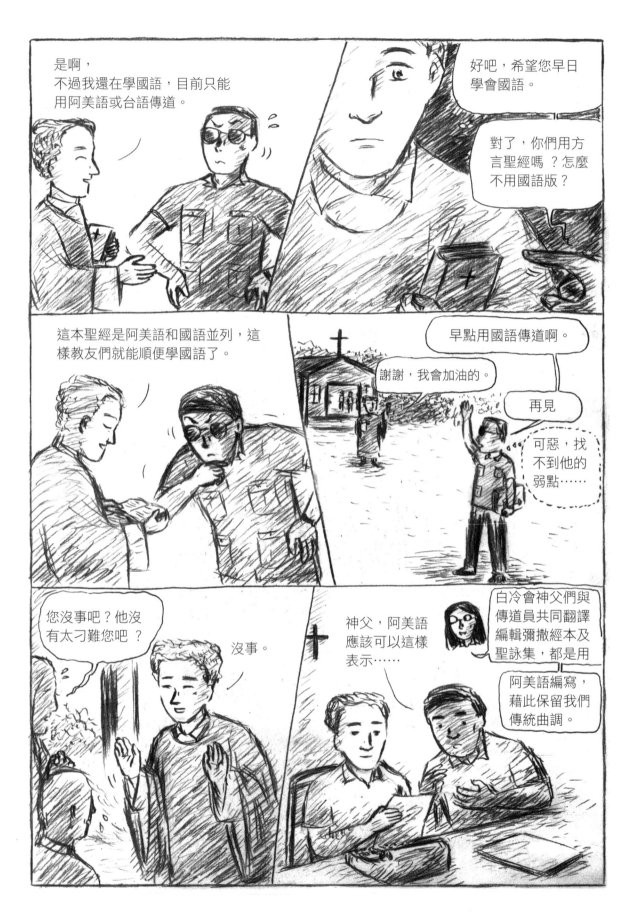

110

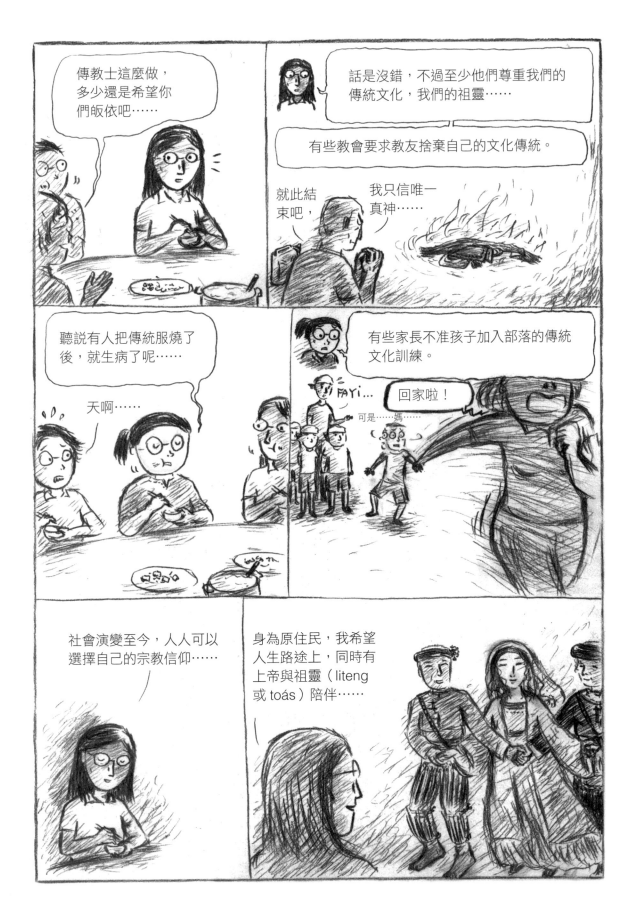

111

第六章

核電大便，
部落不需要！

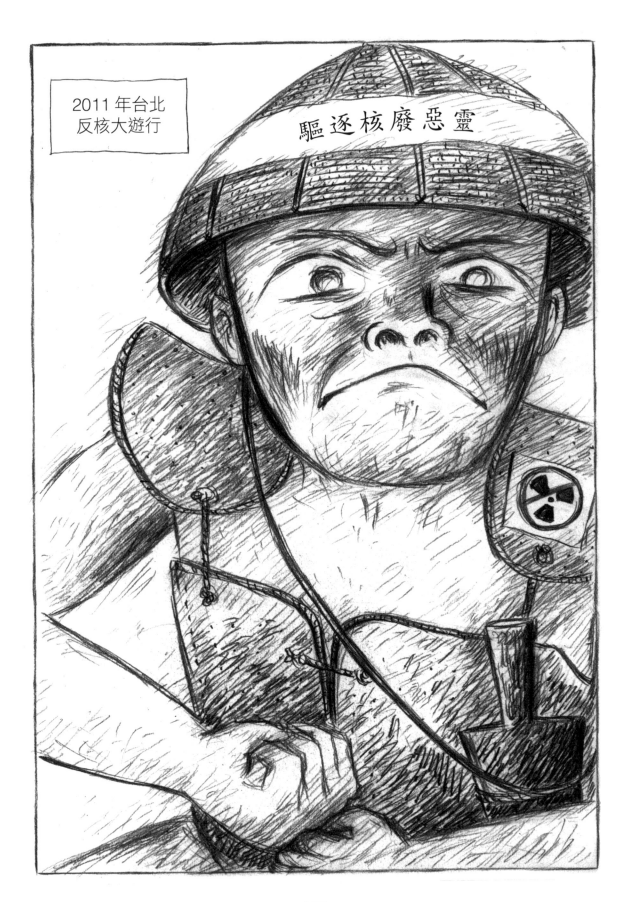

2011 年台北
反核大遊行

驅逐核廢惡靈

117

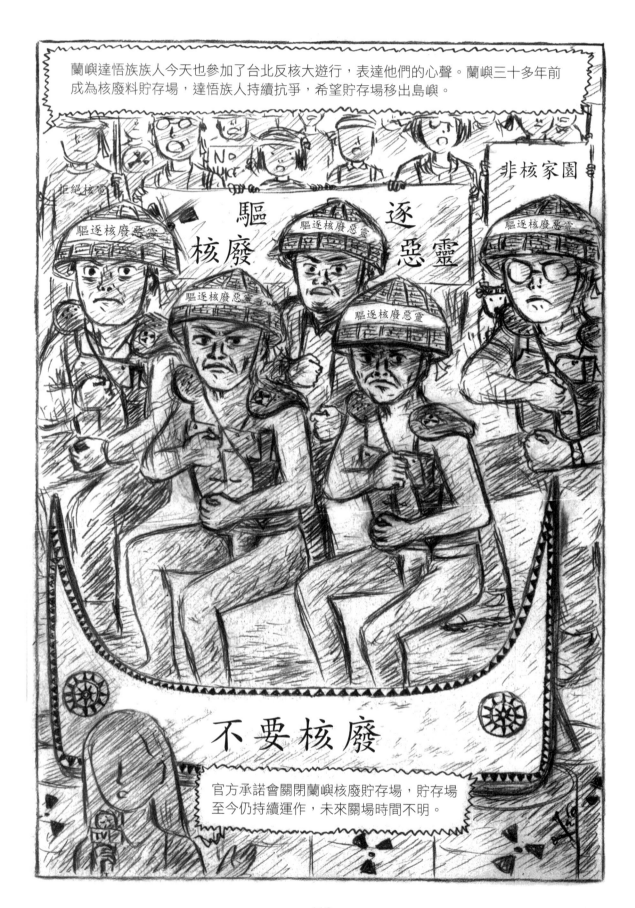

蘭嶼達悟族族人今天也參加了台北反核大遊行，表達他們的心聲。蘭嶼三十多年前成為核廢料貯存場，達悟族人持續抗爭，希望貯存場移出島嶼。

非核家園

拒絕核電

驅逐核廢惡靈

驅逐核廢惡靈

驅逐核廢惡靈

驅逐核廢惡靈

驅逐核廢惡靈

驅逐核廢

逐惡靈

不要核廢

官方承諾會關閉蘭嶼核廢貯存場，貯存場至今仍持續運作，未來關場時間不明。

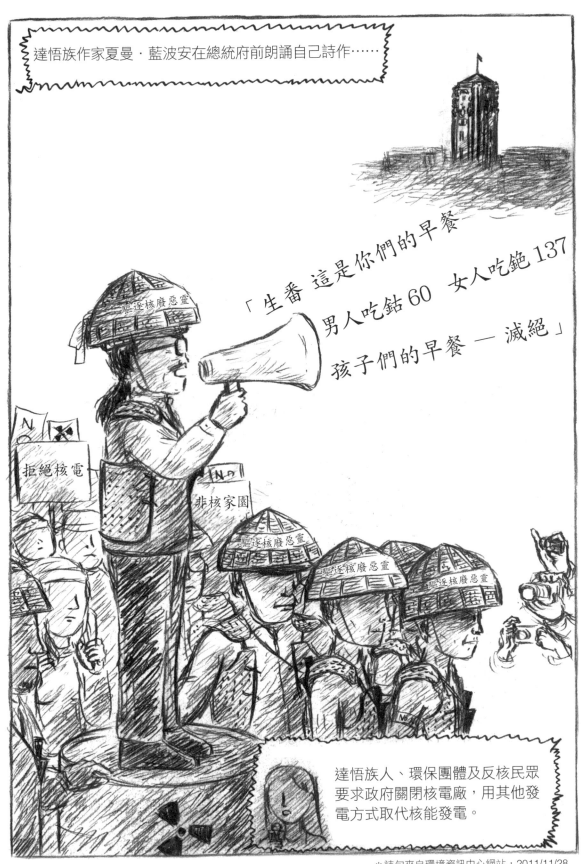

達悟族作家夏曼‧藍波安在總統府前朗誦自己詩作……

「生番 這是你們的早餐

男人吃鈷60 女人吃鉋137

孩子們的早餐 — 滅絕」

驅逐核廢惡靈

拒絕核電

非核家園

驅逐核廢惡靈

驅逐核廢惡靈

驅逐核廢惡靈

驅逐核廢惡靈

達悟族人、環保團體及反核民眾要求政府關閉核電廠,用其他發電方式取代核能發電。

＊詩句來自環境資訊中心網站,2011/11/28

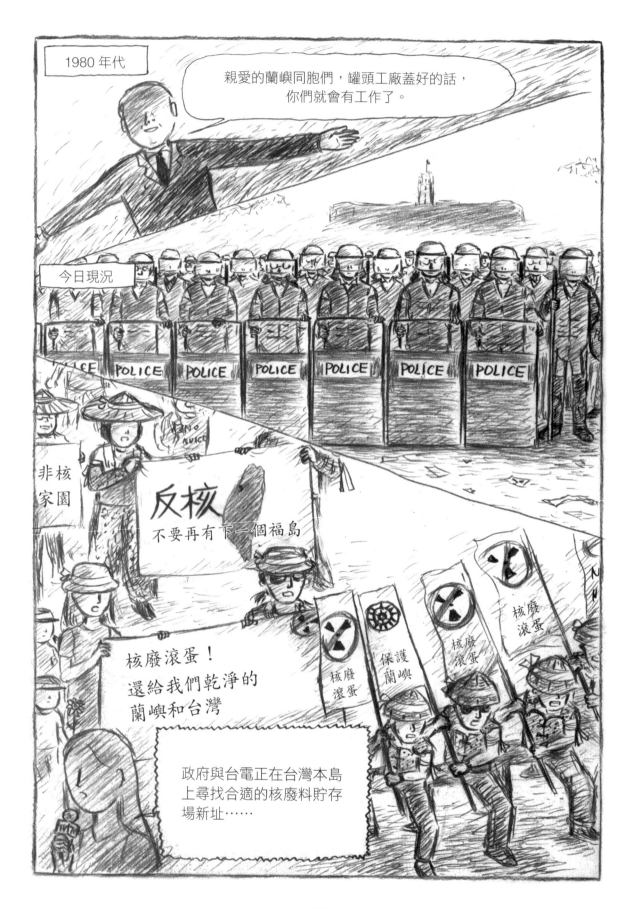

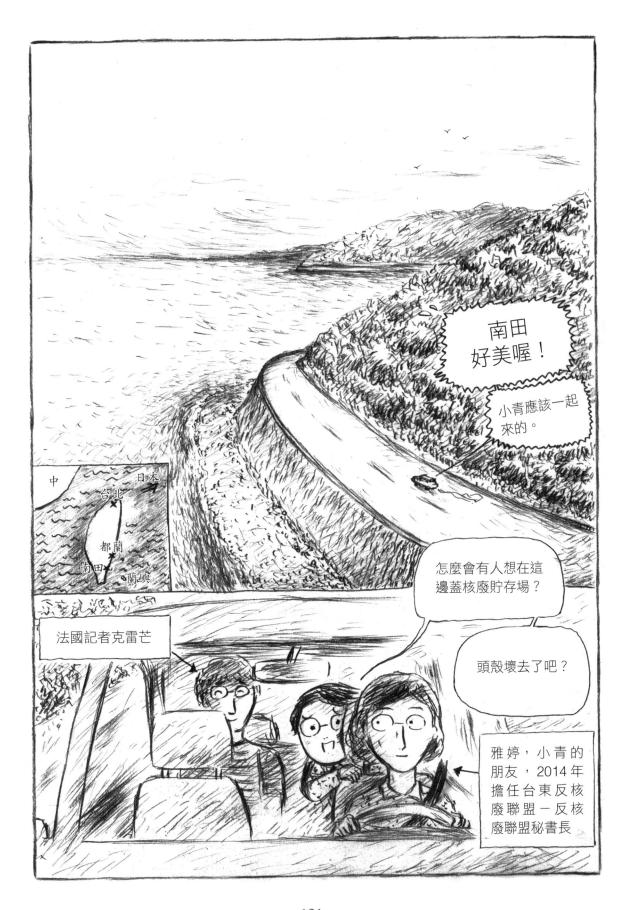

121

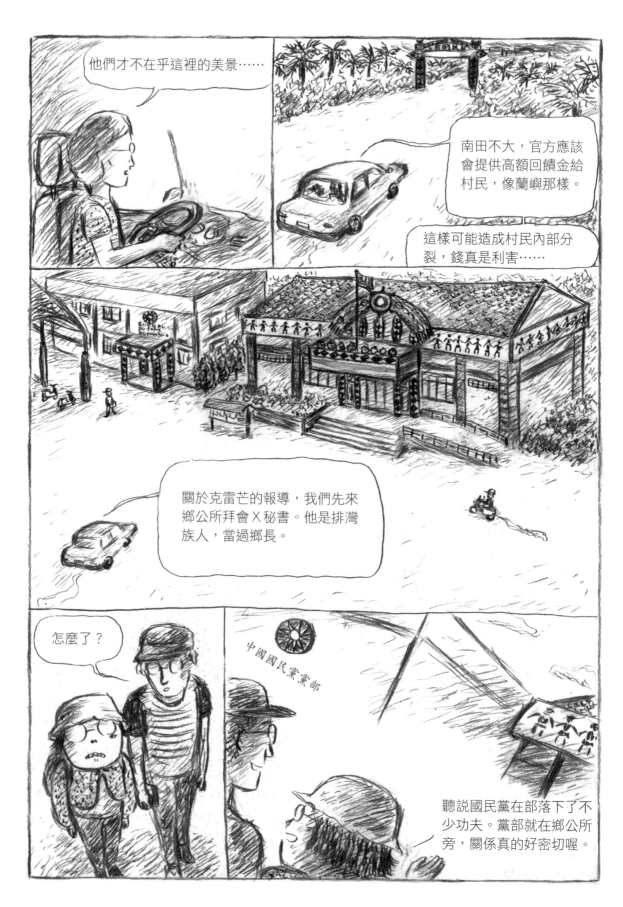

他們才不在乎這裡的美景……

南田不大，官方應該會提供高額回饋金給村民，像蘭嶼那樣。

這樣可能造成村民內部分裂，錢真是利害……

關於克雷芒的報導，我們先來鄉公所拜會Ｘ秘書。他是排灣族人，當過鄉長。

怎麼了？

中國國民黨黨部

聽說國民黨在部落下了不少功夫。黨部就在鄉公所旁，關係真的好密切喔。

122

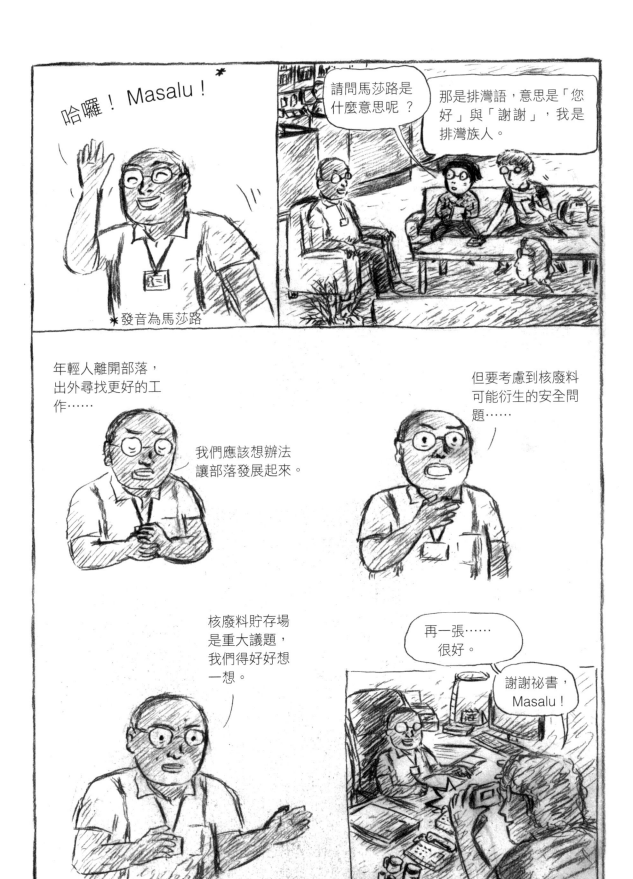

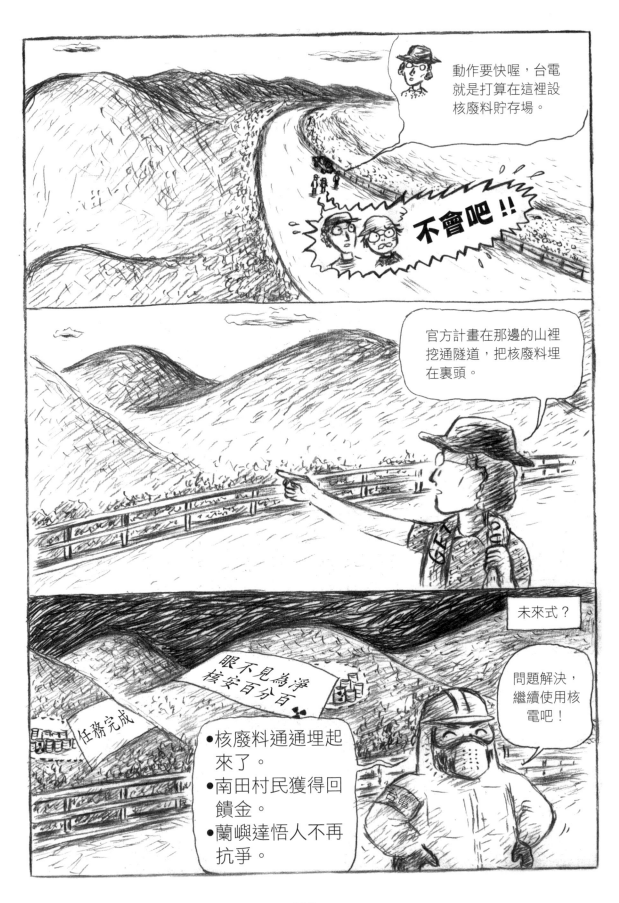

125

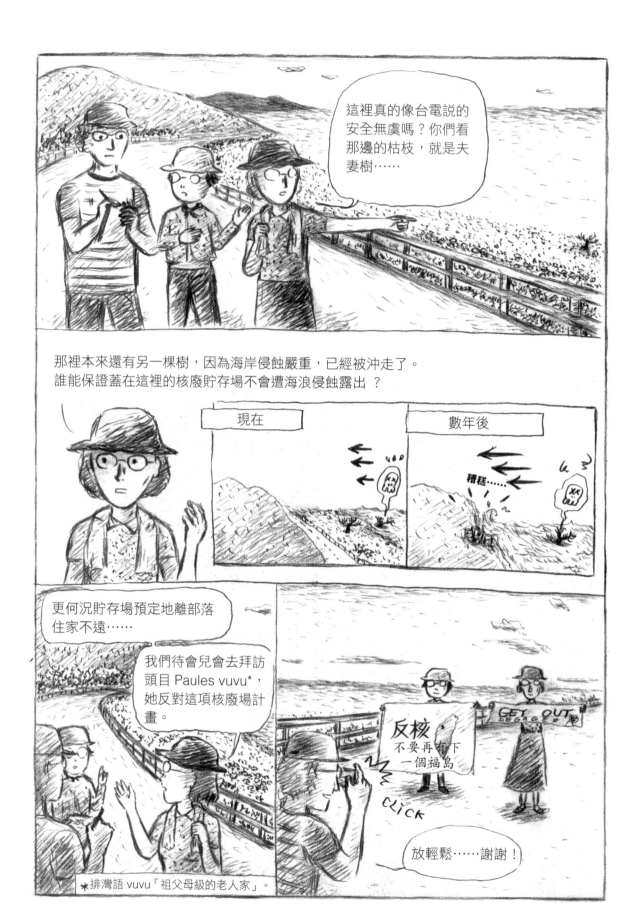

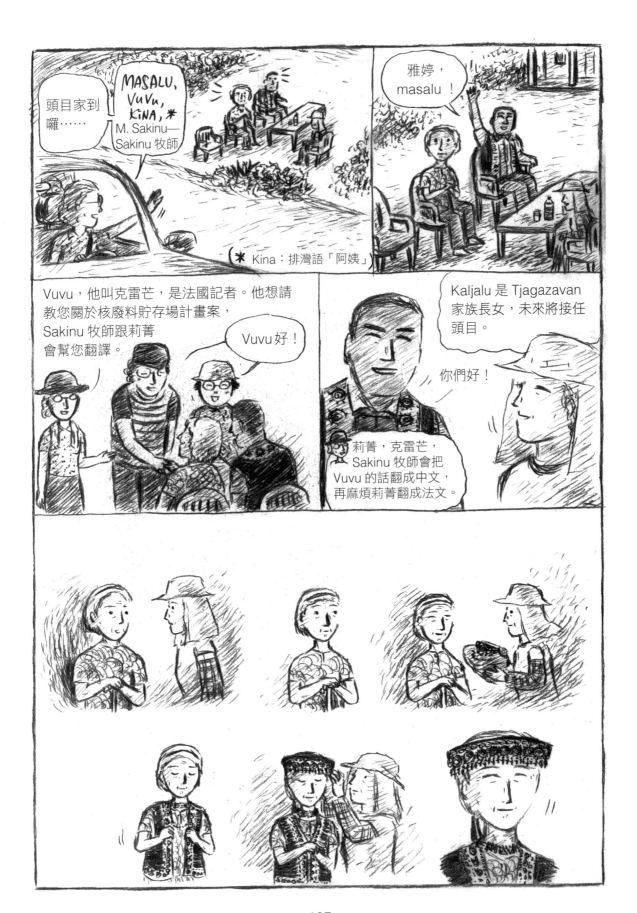

PAULES TJANGAZAVAN

我今年 88 歲。
我們以前住在別的地方，頭目要求我們 Tjagazavan 家族到南邊這裡守衛這片獵場，後來我當上頭目。

我喜歡吃自己種的東西，它們的品質比市場賣的產品好。有些村民也愛吃自己種的蔬菜水果。

如果核廢料放在我們南田，我們還能繼續耕種嗎？

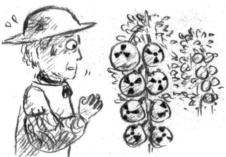

我們的下一代該怎麼辦？

Vuvu 家有老外耶。

如果我們拿了回饋金後搬走，祖靈回來時怎麼辦？

您的後人都離開了……

部落荒廢了，很遺憾啊……

128

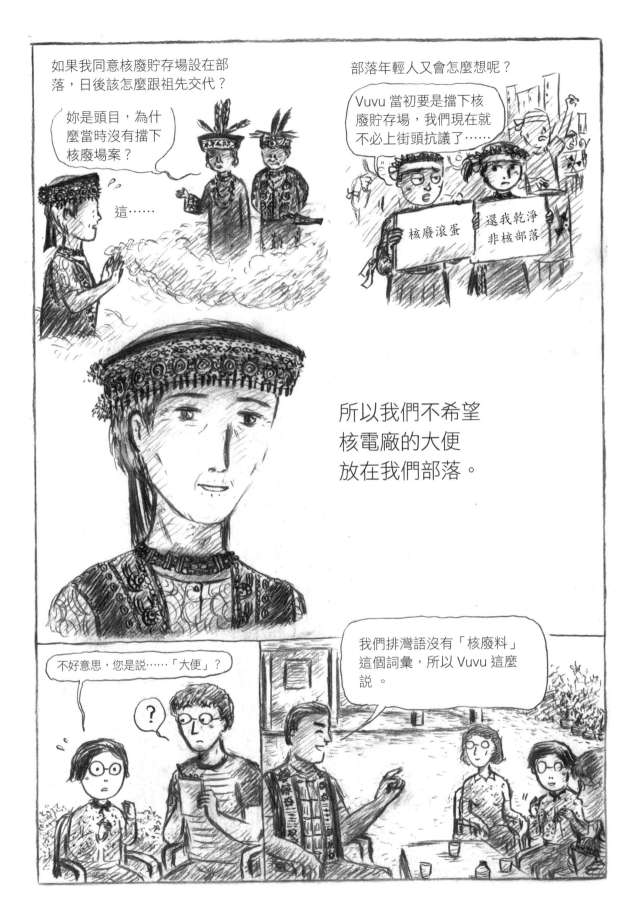

如果我同意核廢貯存場設在部落，日後該怎麼跟祖先交代？

妳是頭目，為什麼當時沒有擋下核廢場案？

這……

部落年輕人又會怎麼想呢？

Vuvu 當初要是擋下核廢貯存場，我們現在就不必上街頭抗議了……

核廢滾蛋

還我乾淨非核部落

所以我們不希望核電廠的大便放在我們部落。

不好意思，您是說……「大便」？

我們排灣語沒有「核廢料」這個詞彙，所以 Vuvu 這麼說。

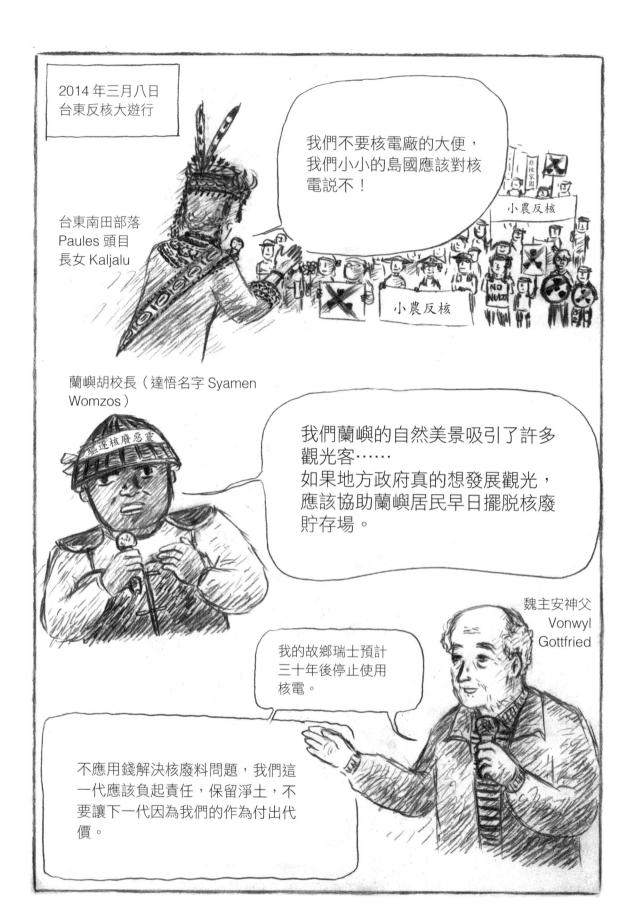

2014年三月八日
台東反核大遊行

我們不要核電廠的大便，我們小小的島國應該對核電說不！

小農反核

小農反核

NO NUKE

台東南田部落
Paules 頭目
長女 Kaljalu

蘭嶼胡校長（達悟名字 Syamen Womzos）

我們蘭嶼的自然美景吸引了許多觀光客……
如果地方政府真的想發展觀光，應該協助蘭嶼居民早日擺脫核廢貯存場。

驅逐核廢惡靈

魏主安神父
Vonwyl Gottfried

我的故鄉瑞士預計三十年後停止使用核電。

不應用錢解決核廢料問題，我們這一代應該負起責任，保留淨土，不要讓下一代因為我們的作為付出代價。

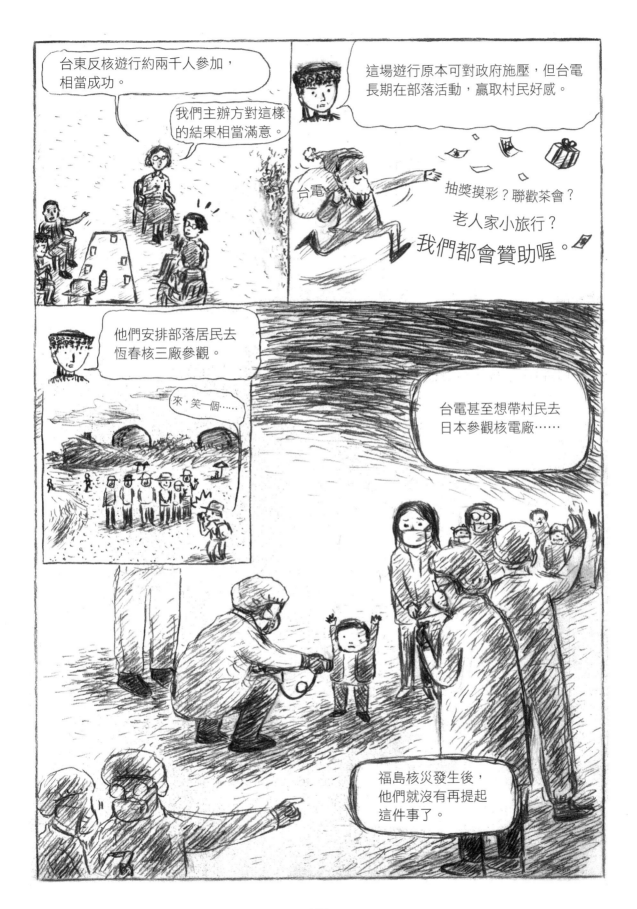

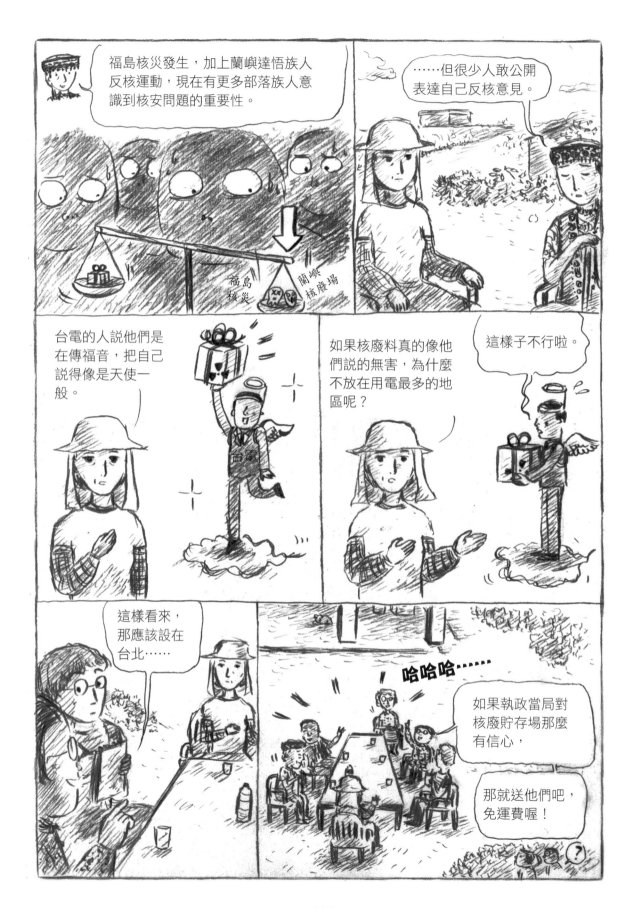

132

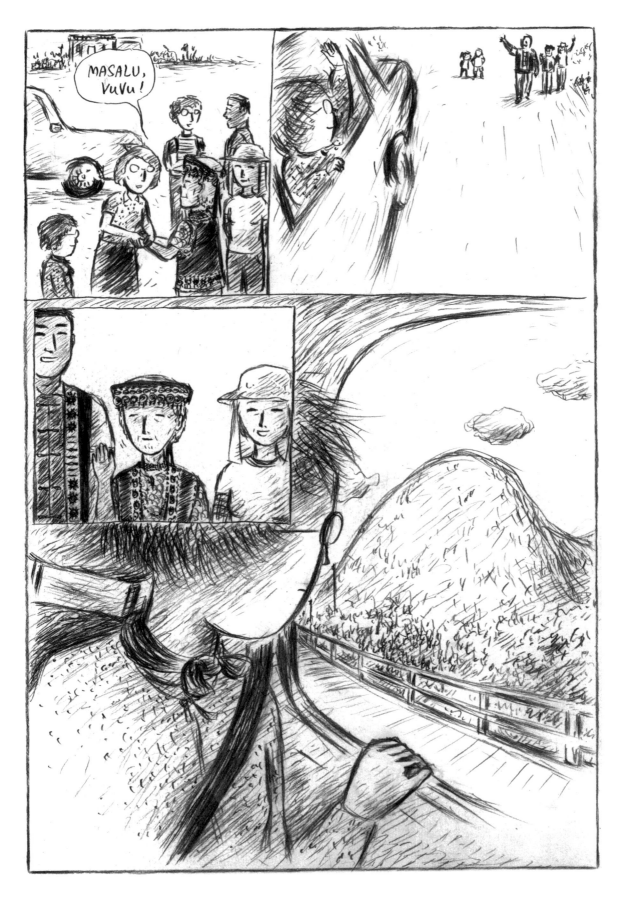

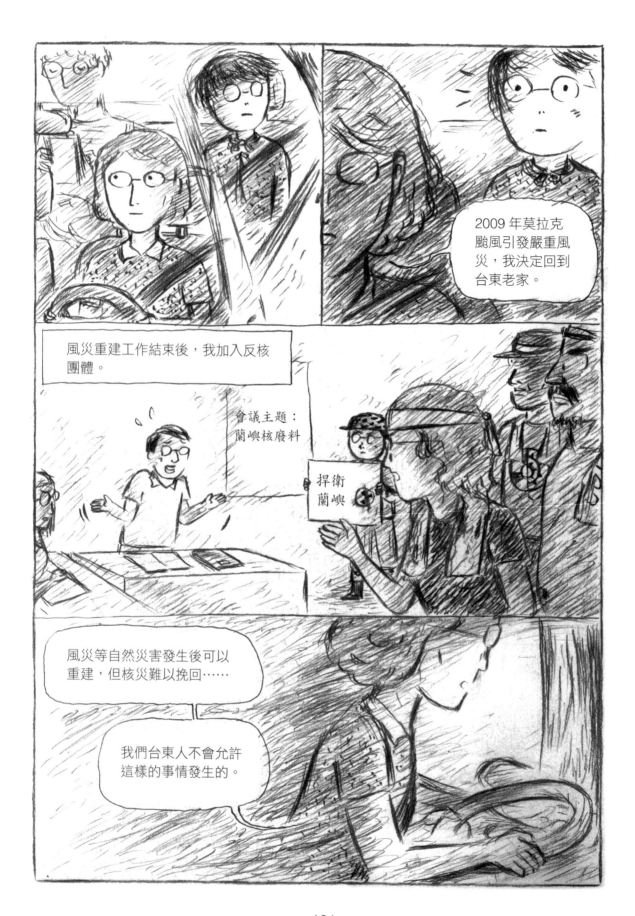

134

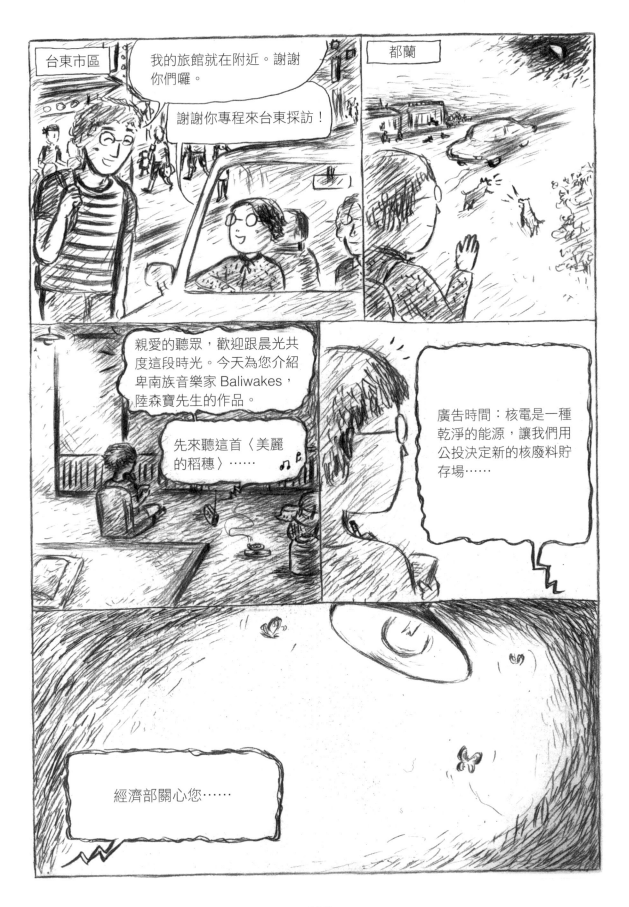

135

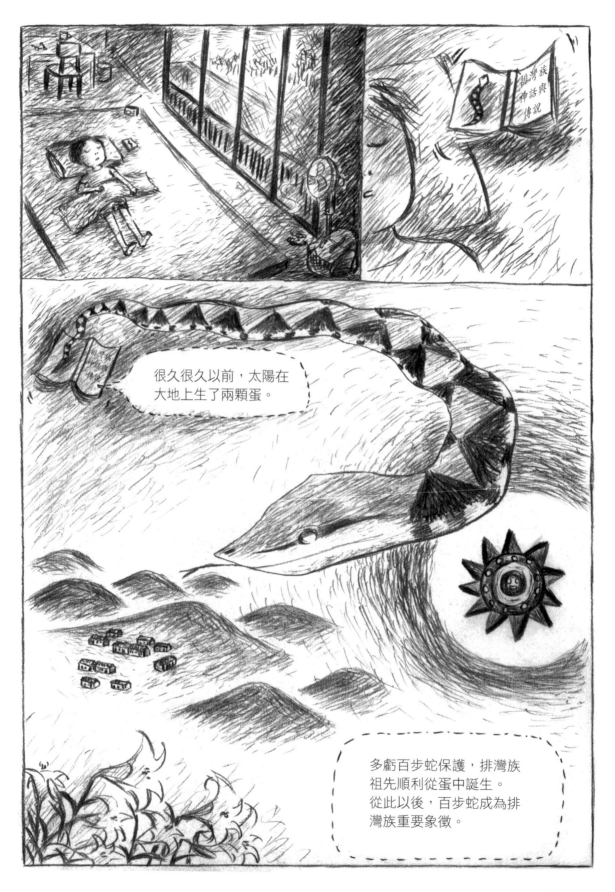

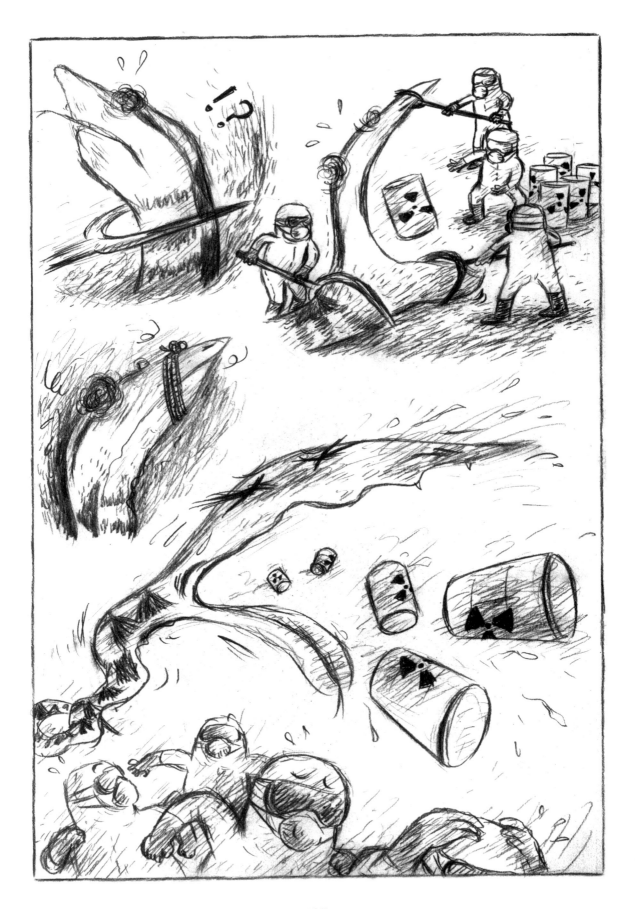

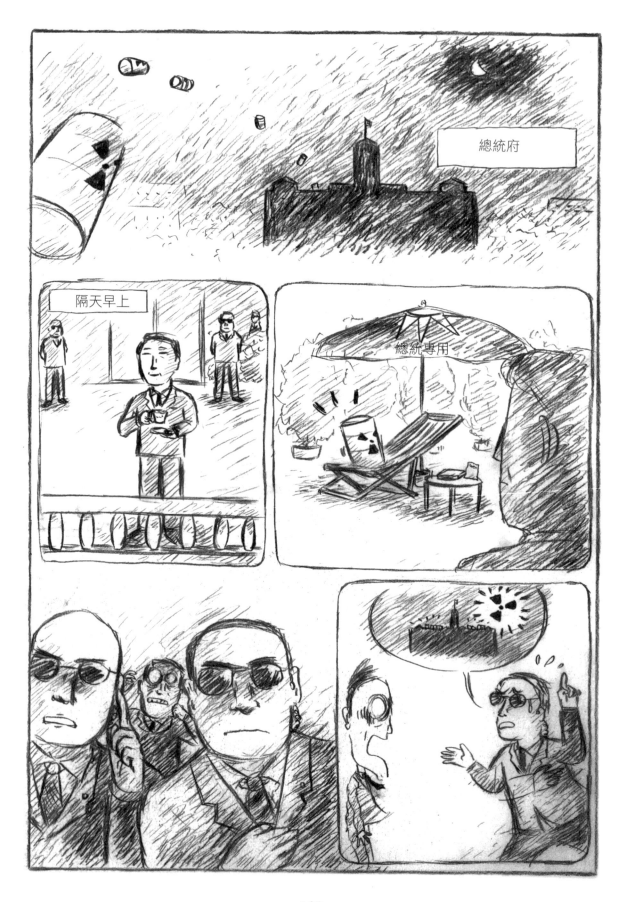

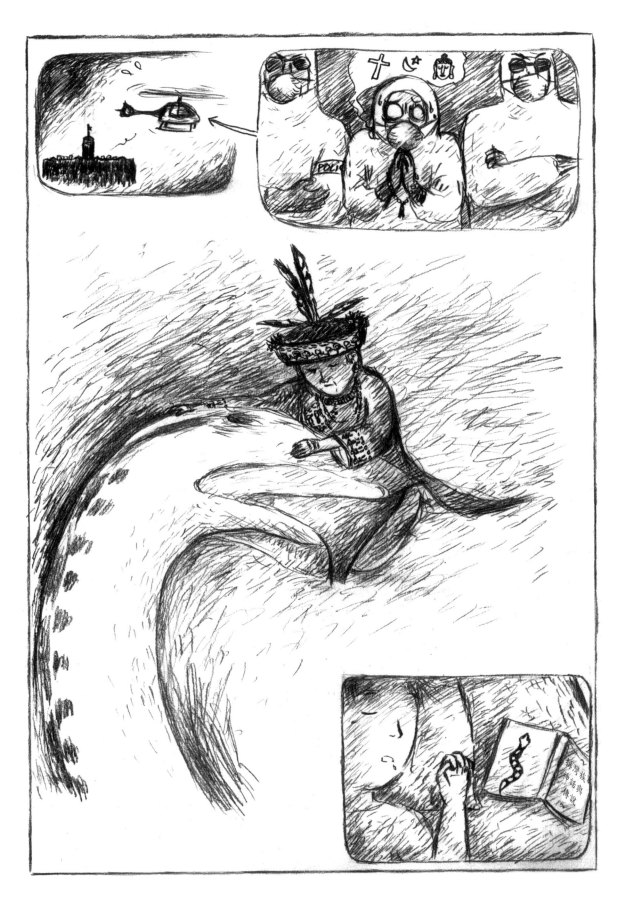

第七章

回家參加祭典吧

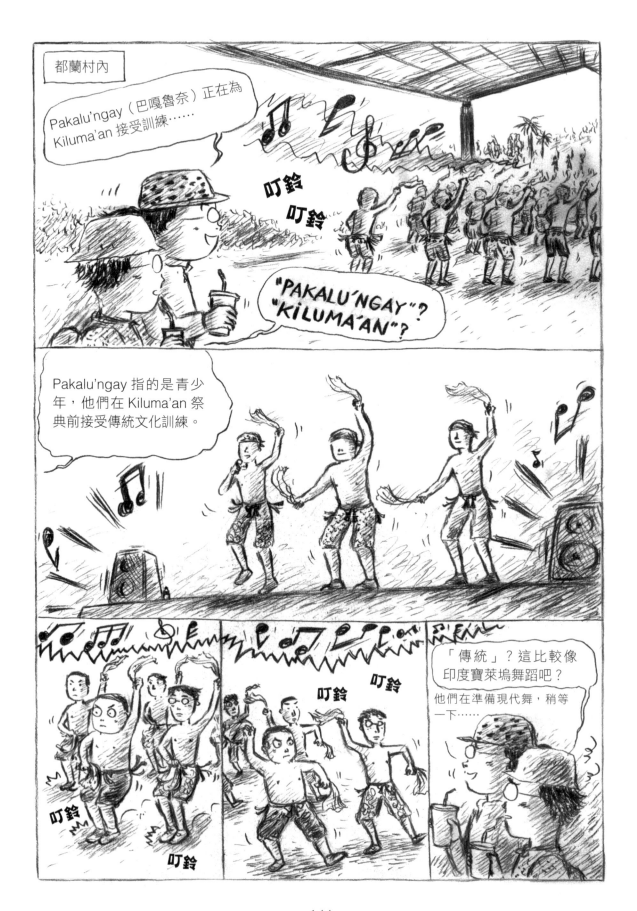

144

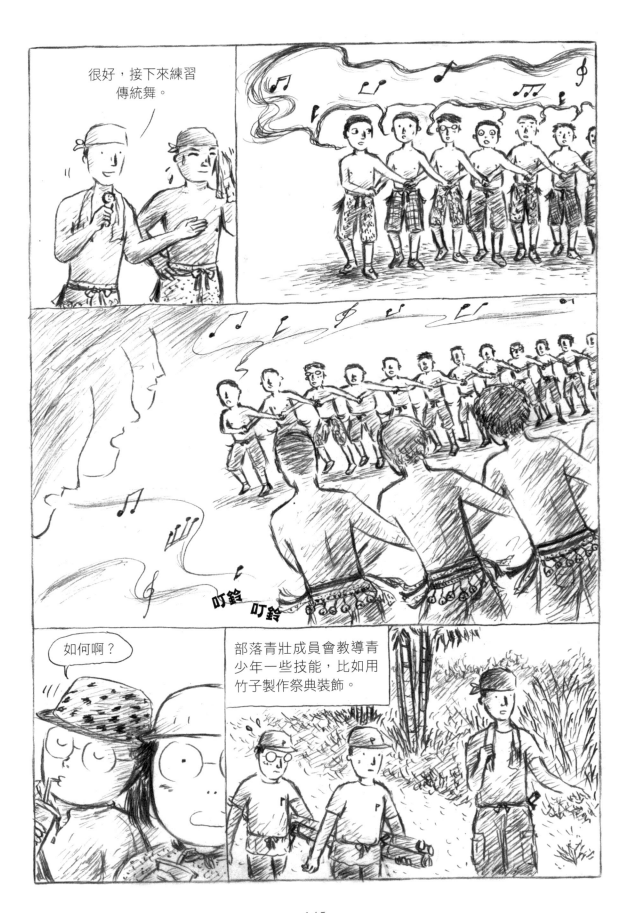

很好，接下來練習傳統舞。

叮鈴　叮鈴

如何啊？

部落青壯成員會教導青少年一些技能，比如用竹子製作祭典裝飾。

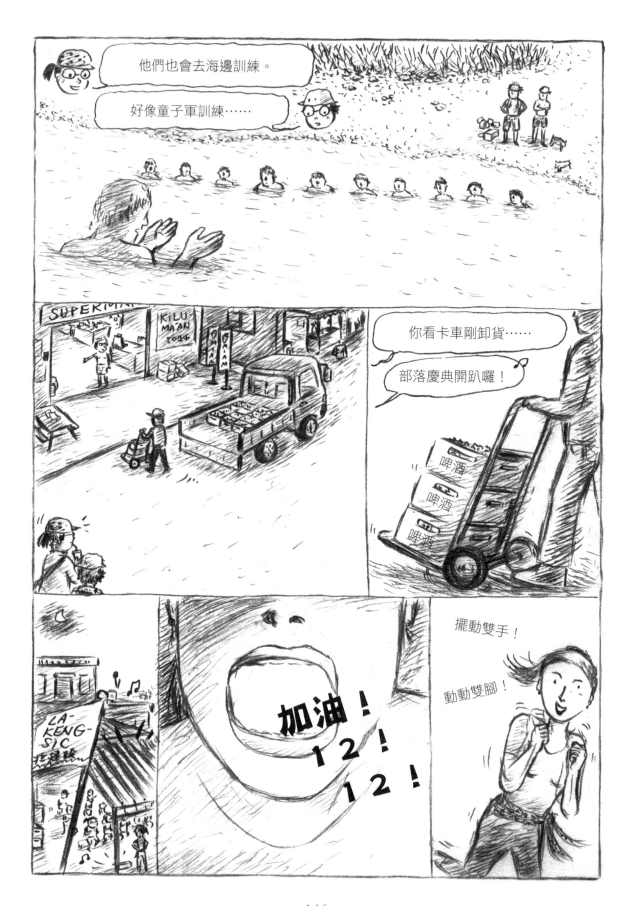

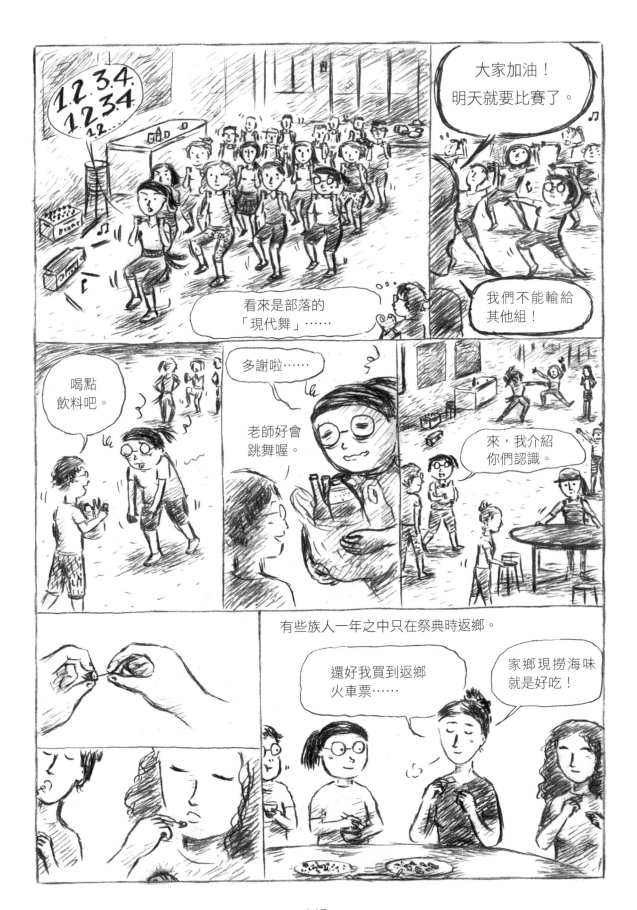

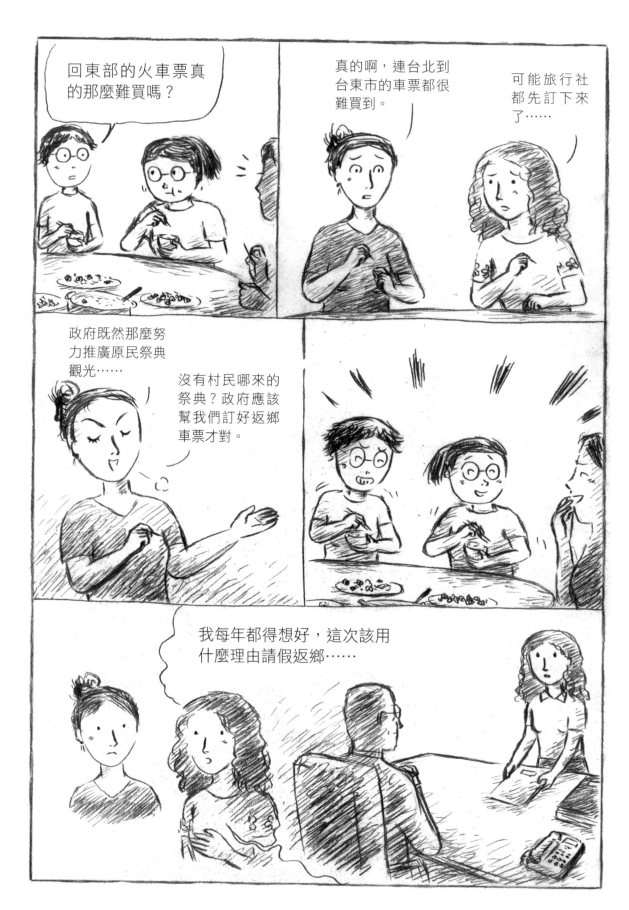

148

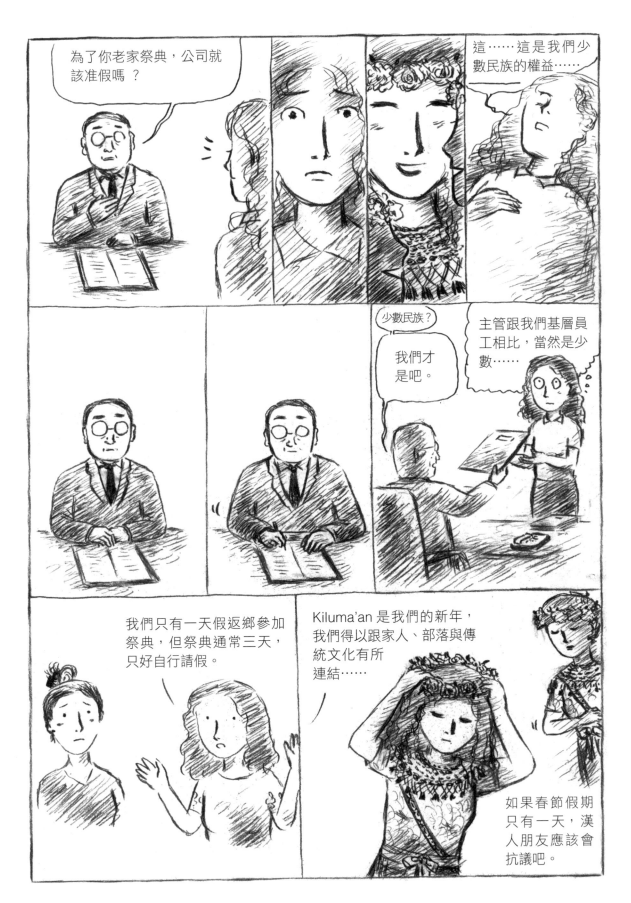

149

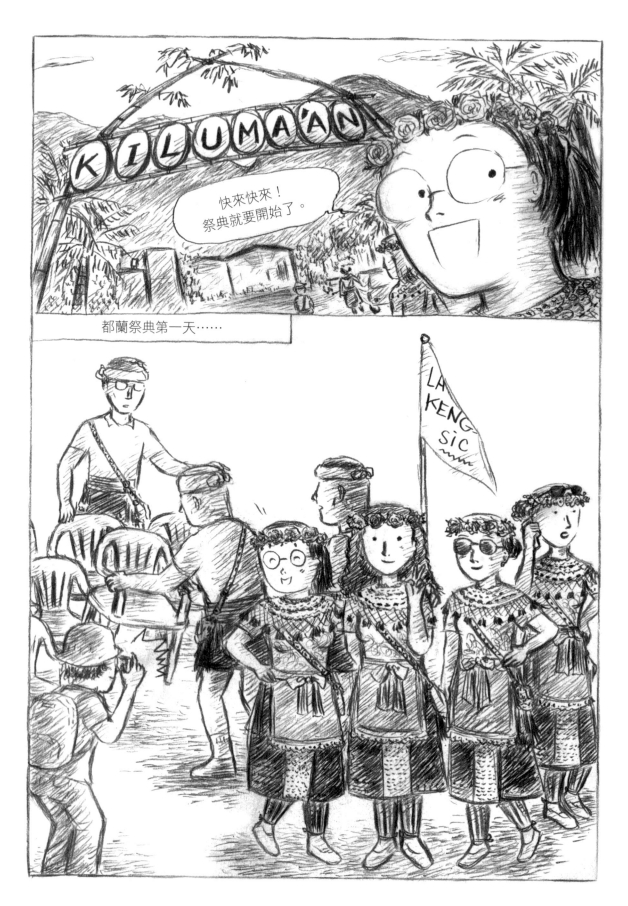

150

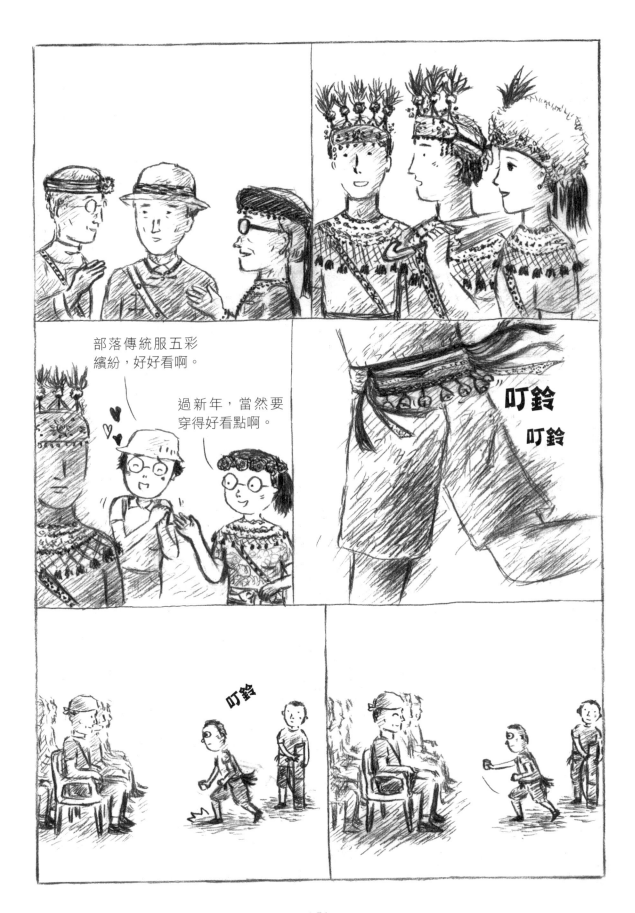

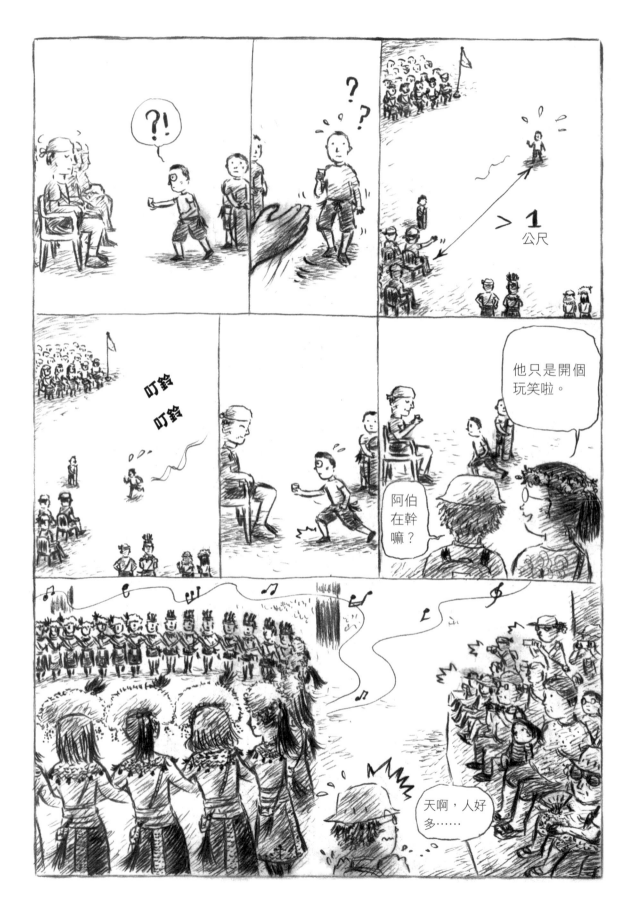

152

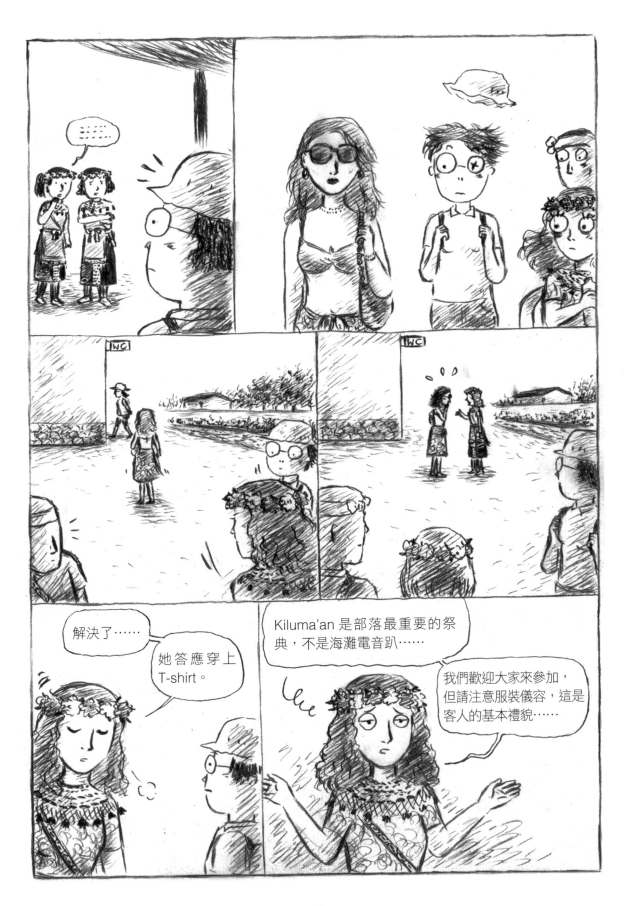

解決了⋯⋯

她答應穿上 T-shirt。

Kiluma'an 是部落最重要的祭典,不是海灘電音趴⋯⋯

我們歡迎大家來參加,但請注意服裝儀容,這是客人的基本禮貌⋯⋯

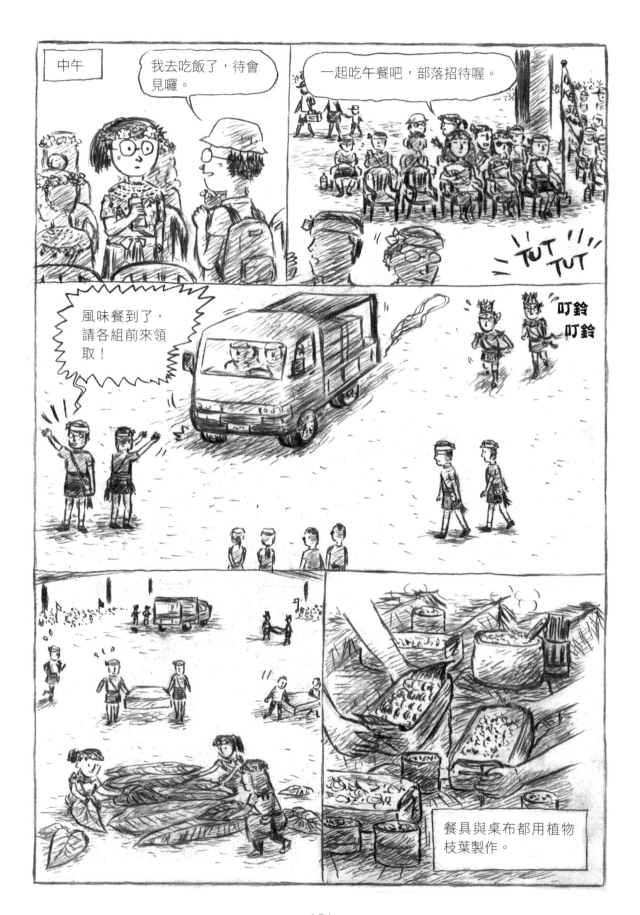

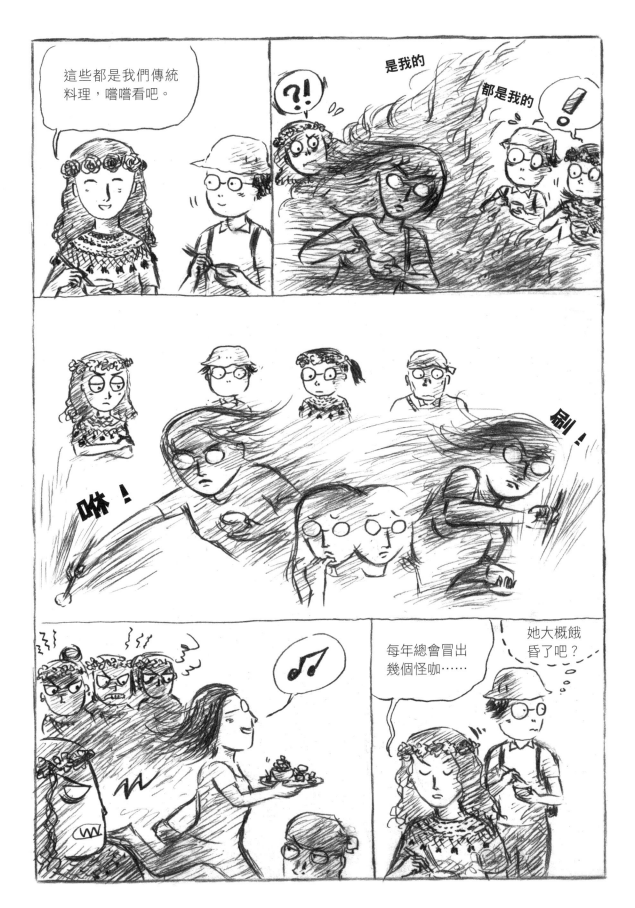

155

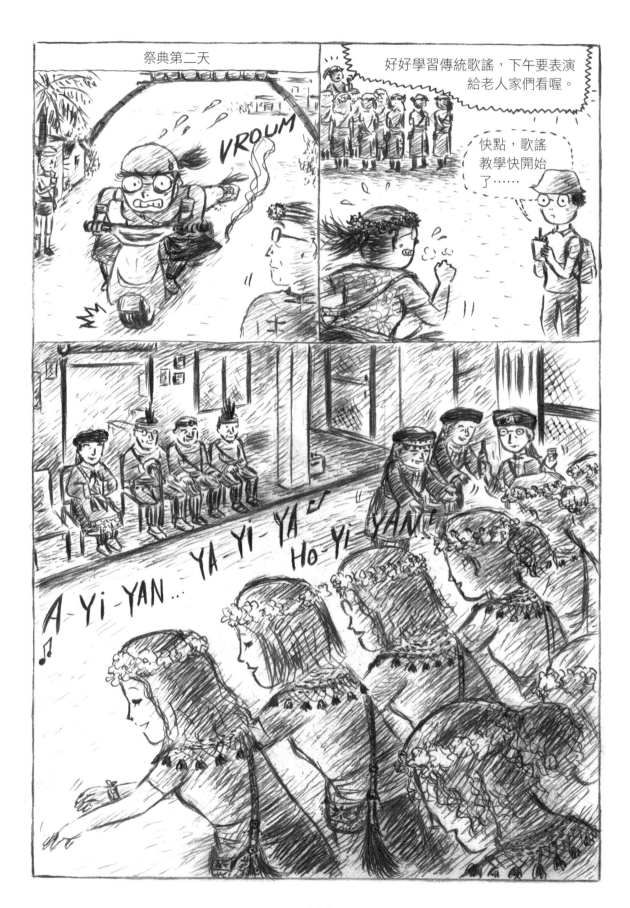

156

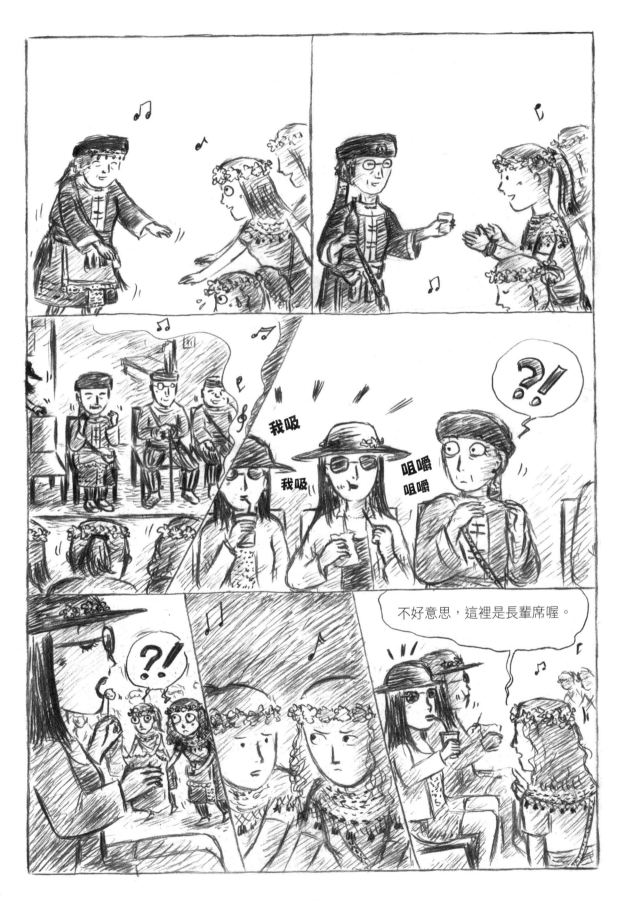

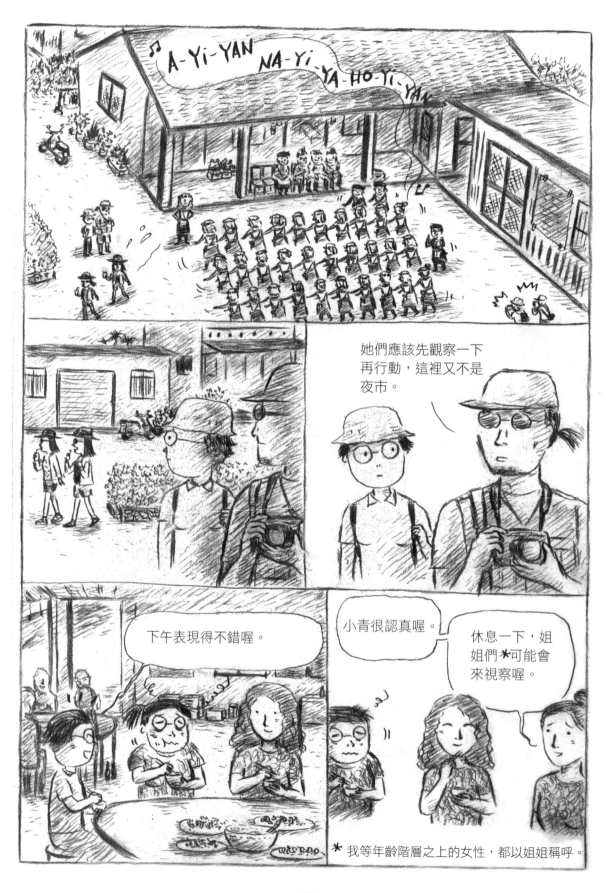

158

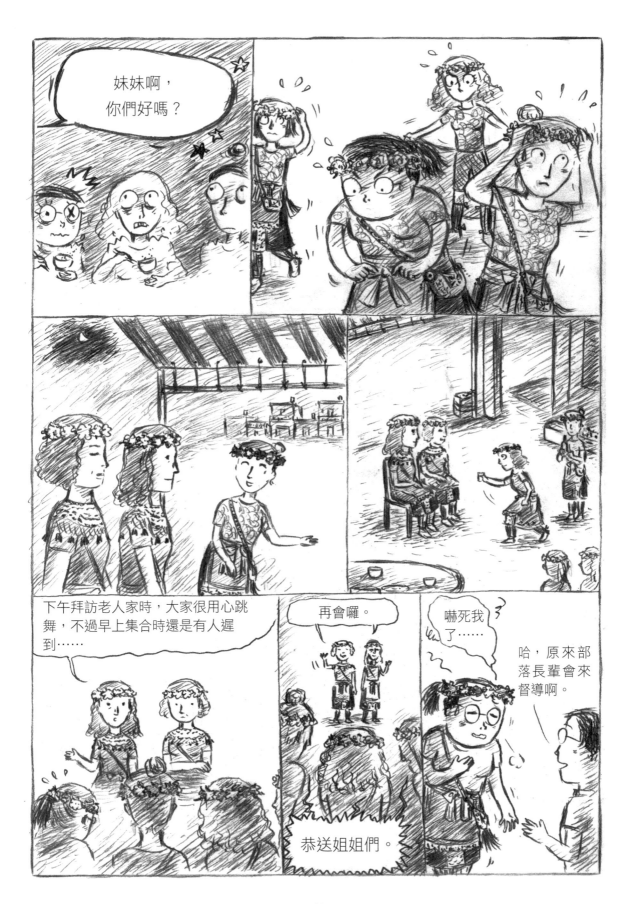

159

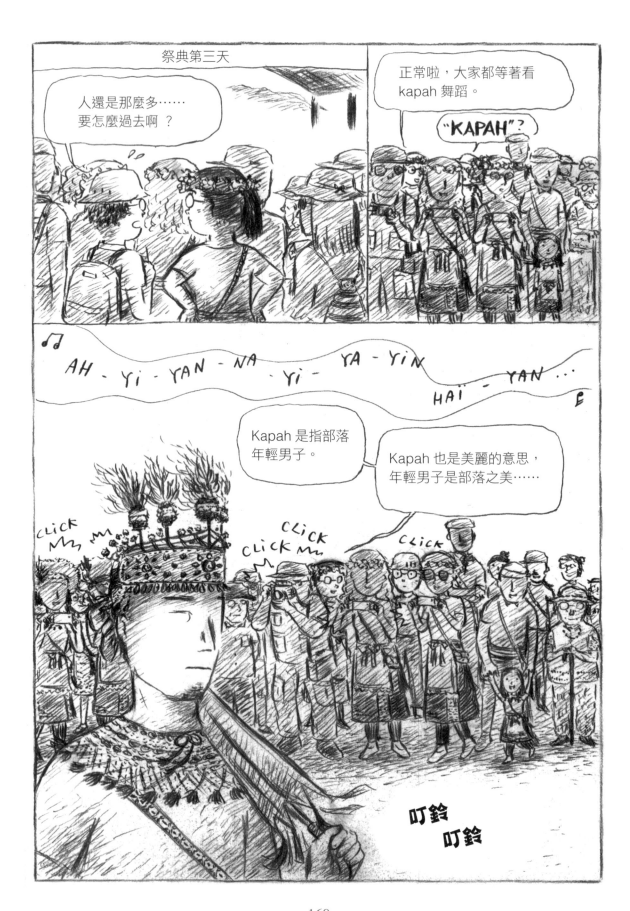

祭典第三天

人還是那麼多……
要怎麼過去啊？

正常啦，大家都等著看
kapah 舞蹈。

"KAPAH"？

♩♪ AH - YI - YAN - NA · YI - YA - YIN —— YAN …
HAI - YAN … E

Kapah 是指部落
年輕男子。

Kapah 也是美麗的意思，
年輕男子是部落之美……

CLICK
CLICK
CLICK
CLICK

叮鈴
叮鈴

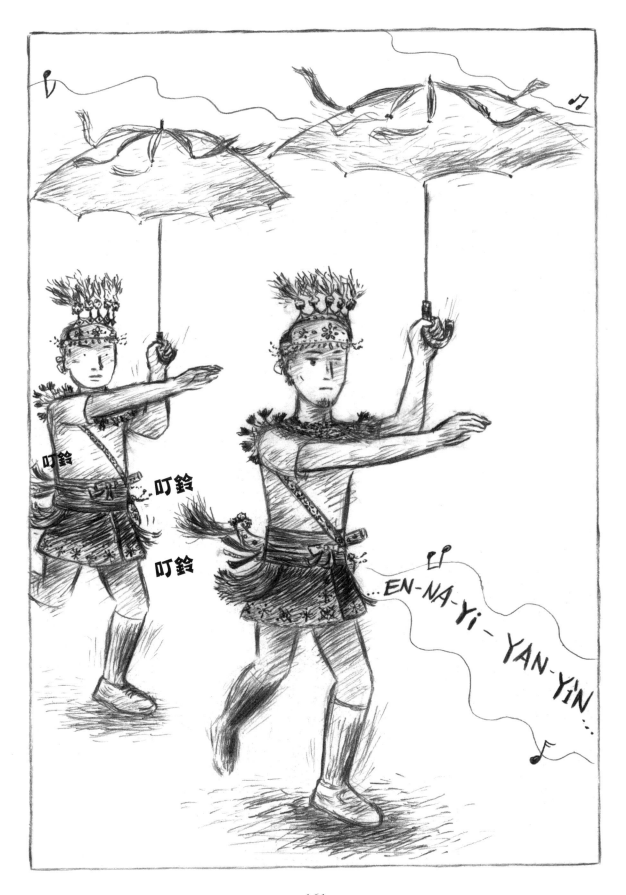

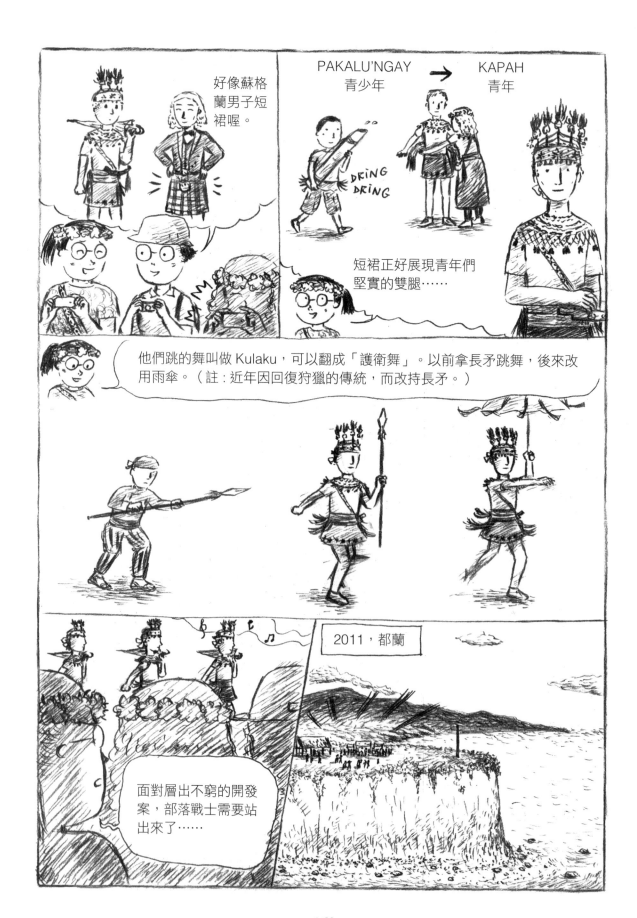

好像蘇格蘭男子短裙喔。

PAKALU'NGAY 青少年　→　KAPAH 青年

DRING DRING

短裙正好展現青年們堅實的雙腿⋯⋯

他們跳的舞叫做 Kulaku，可以翻成「護衛舞」。以前拿長矛跳舞，後來改用雨傘。（註：近年因回復狩獵的傳統，而改持長矛。）

面對層出不窮的開發案，部落戰士需要站出來了⋯⋯

2011，都蘭

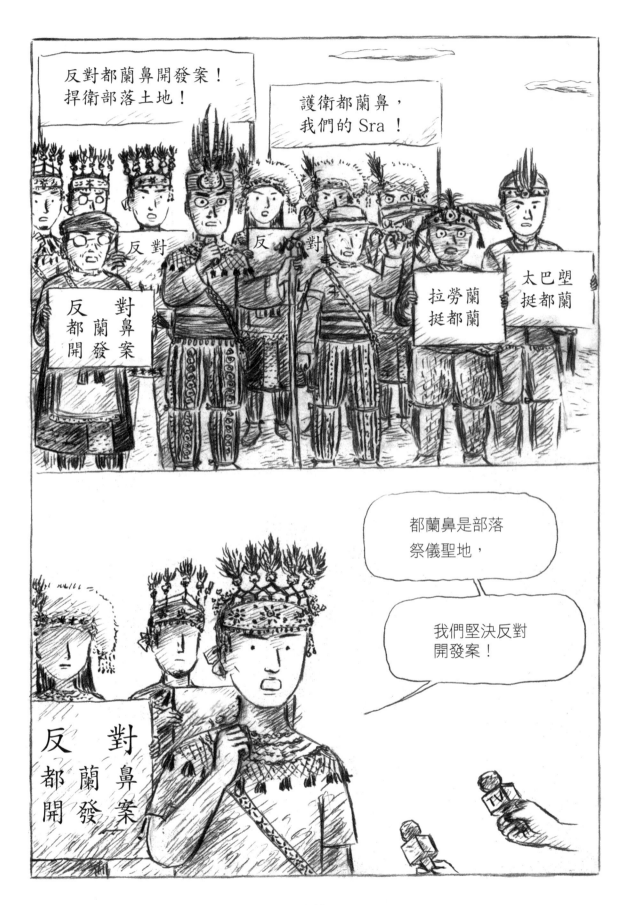

163

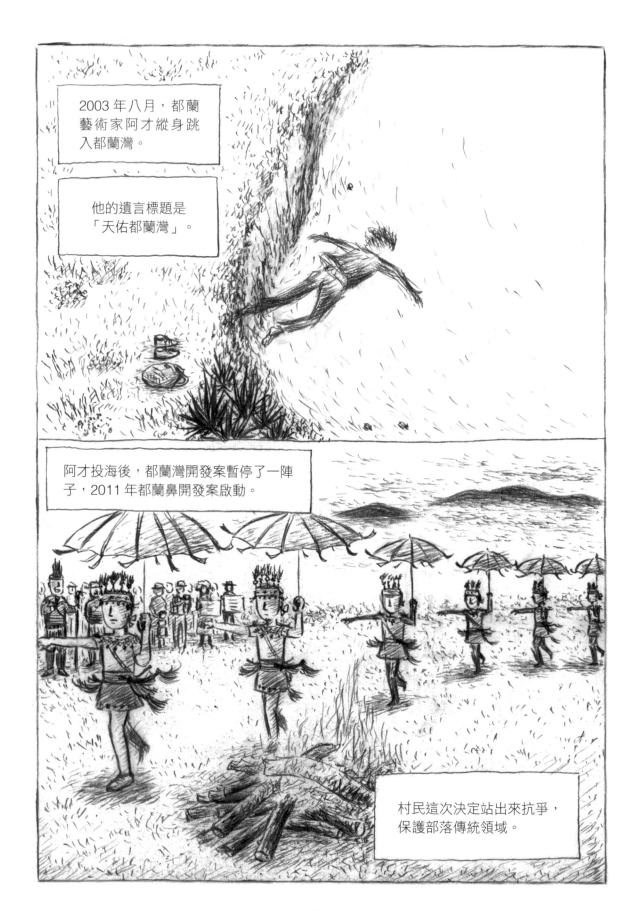

2003年八月，都蘭藝術家阿才縱身跳入都蘭灣。

他的遺言標題是「天佑都蘭灣」。

阿才投海後，都蘭灣開發案暫停了一陣子，2011年都蘭鼻開發案啟動。

村民這次決定站出來抗爭，保護部落傳統領域。

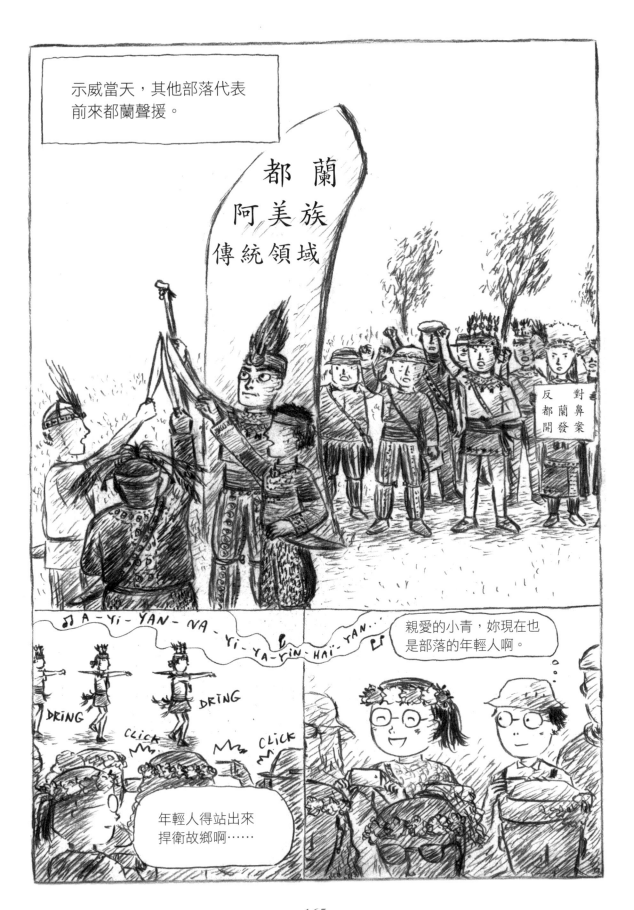

165

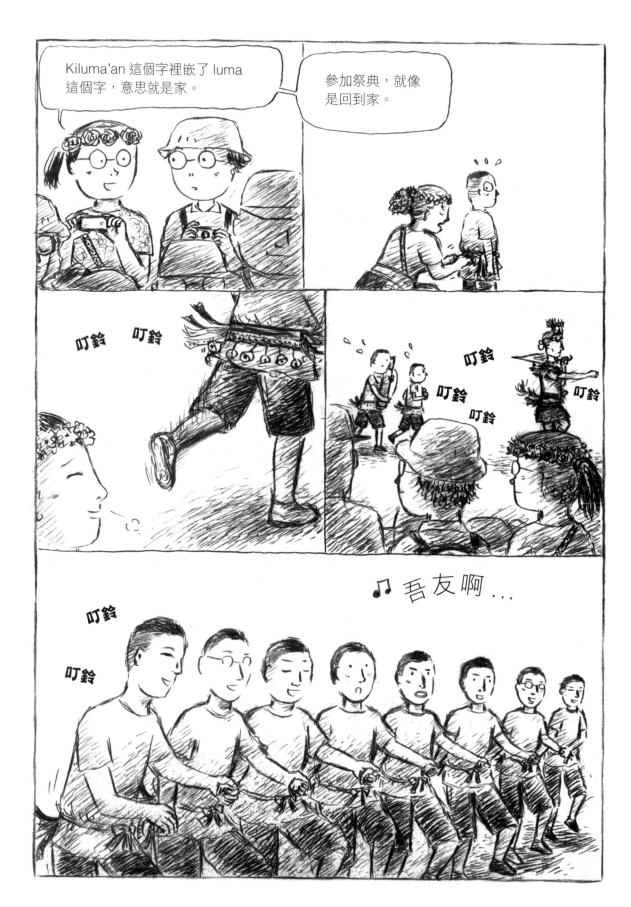

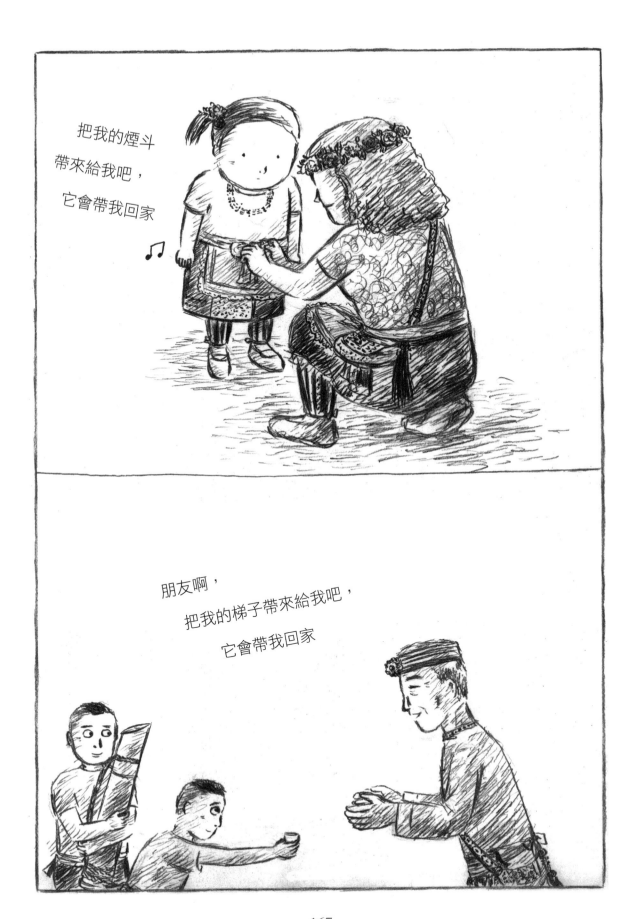

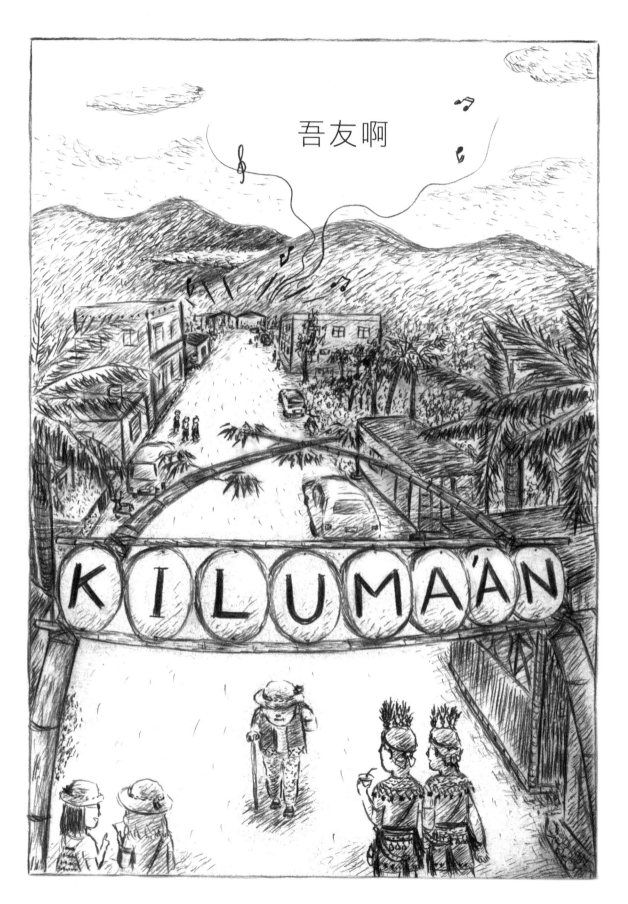

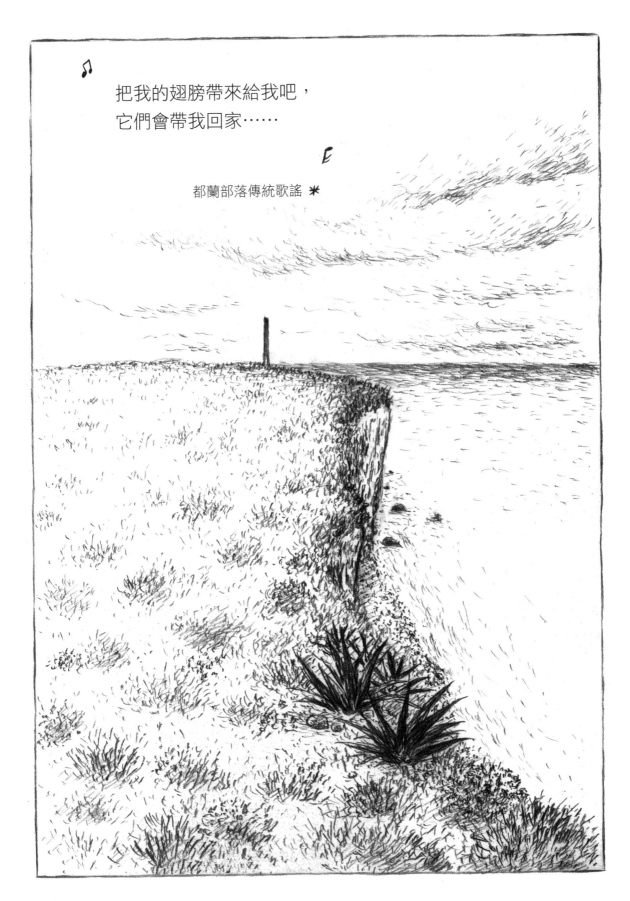

把我的翅膀帶來給我吧，
它們會帶我回家……

都蘭部落傳統歌謠 ✳

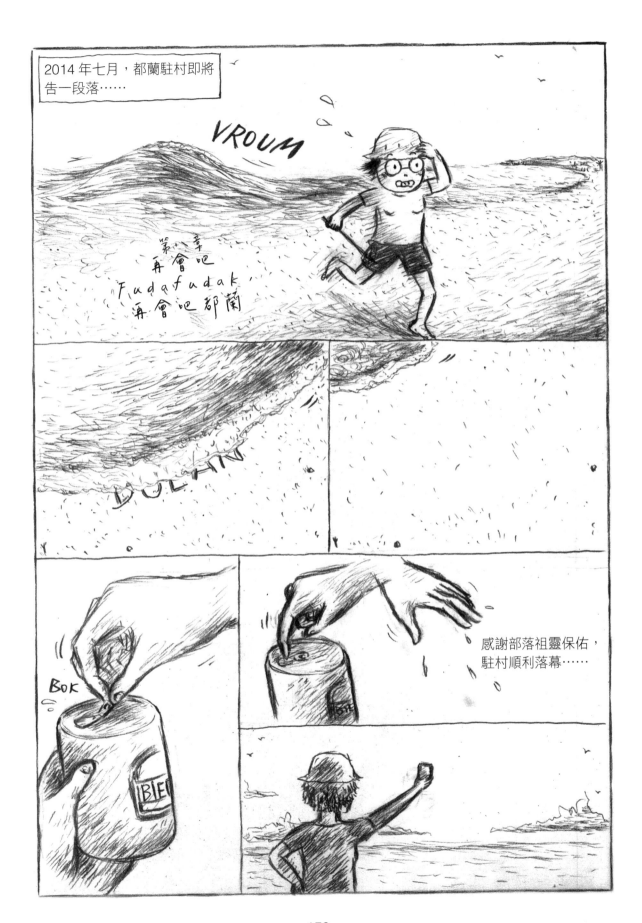

2014 年七月，都蘭駐村即將
告一段落……

VROUM

第八章
再會吧
Fudafudak
再會吧都蘭

BOK

BIE

感謝部落祖靈保佑，
駐村順利落幕……

173

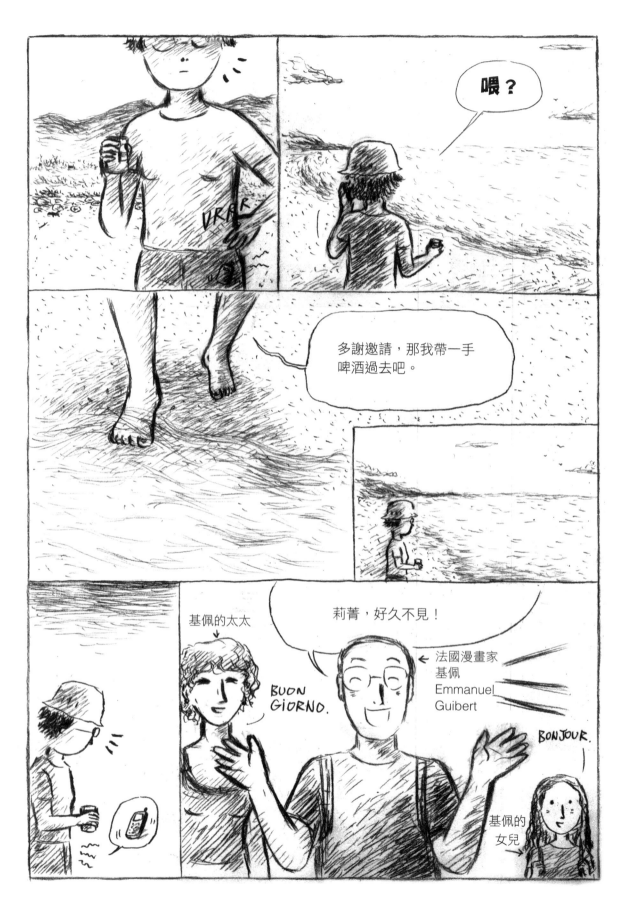

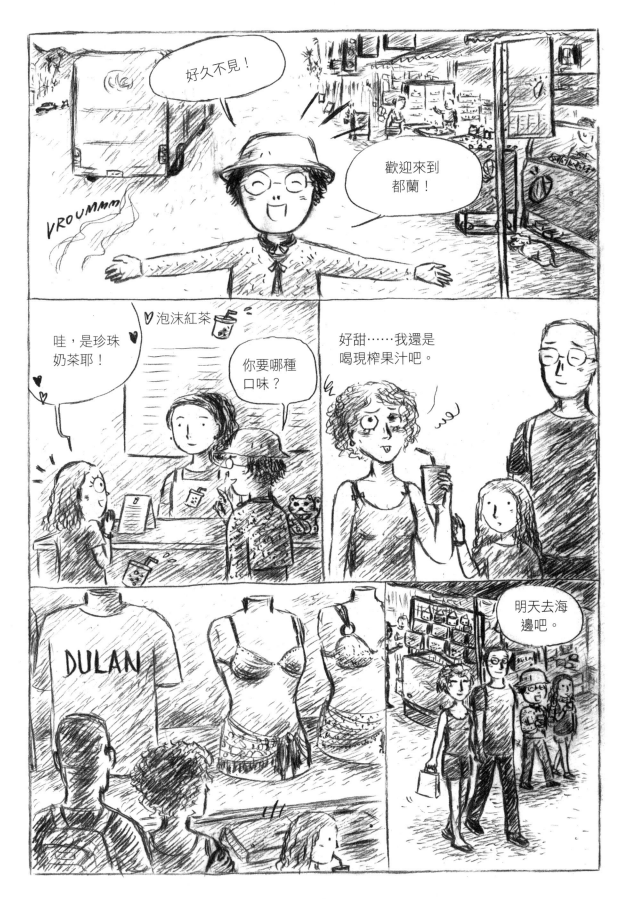

175

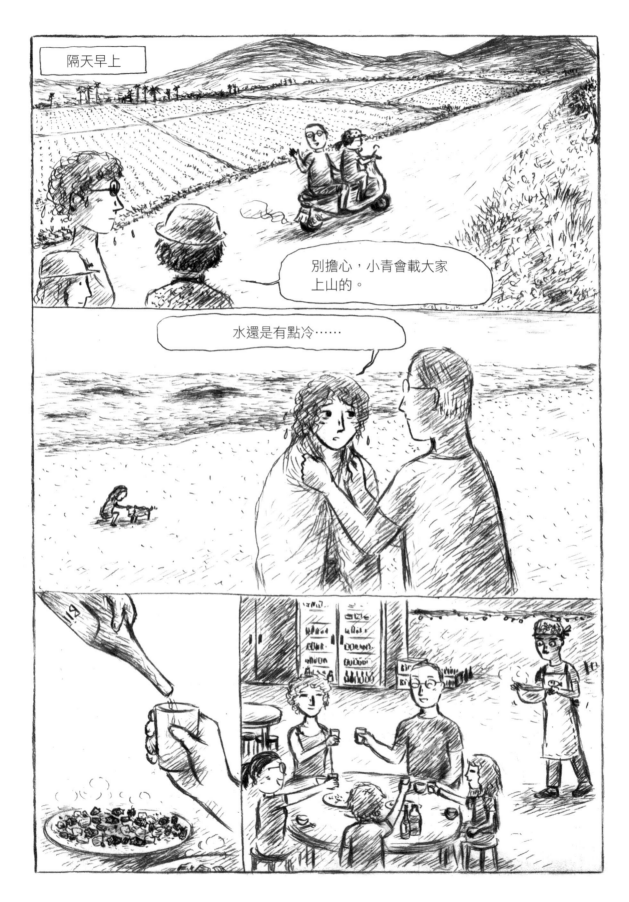

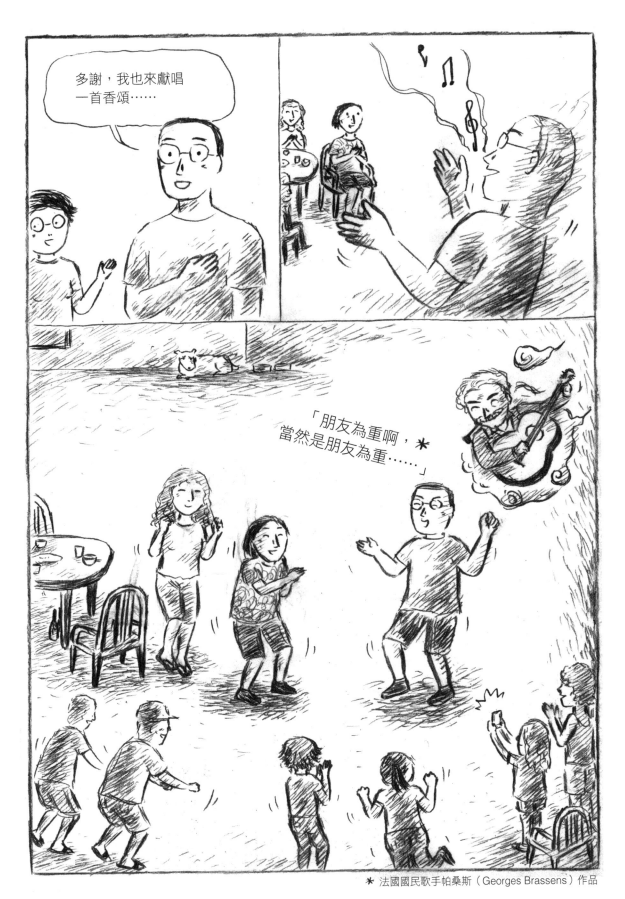

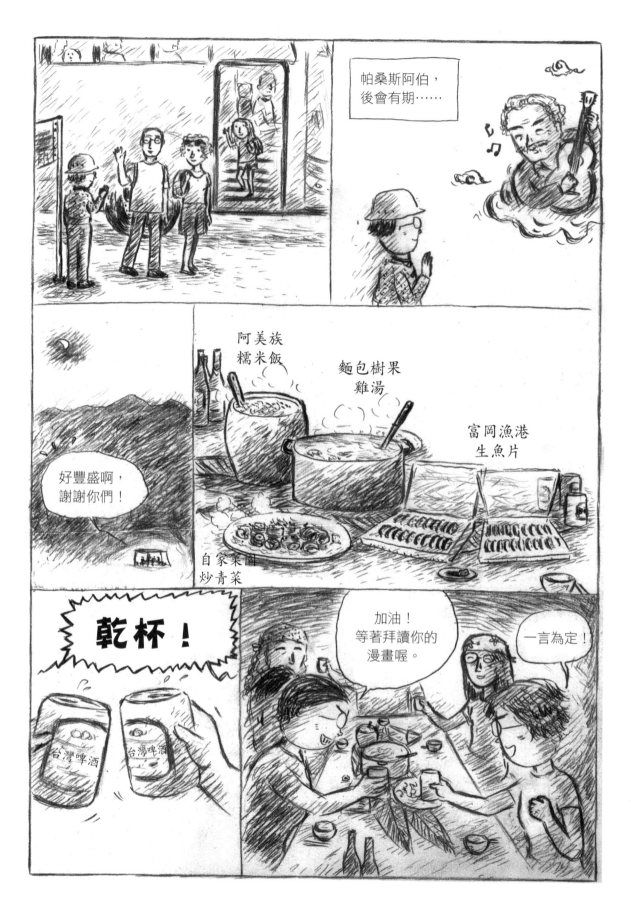

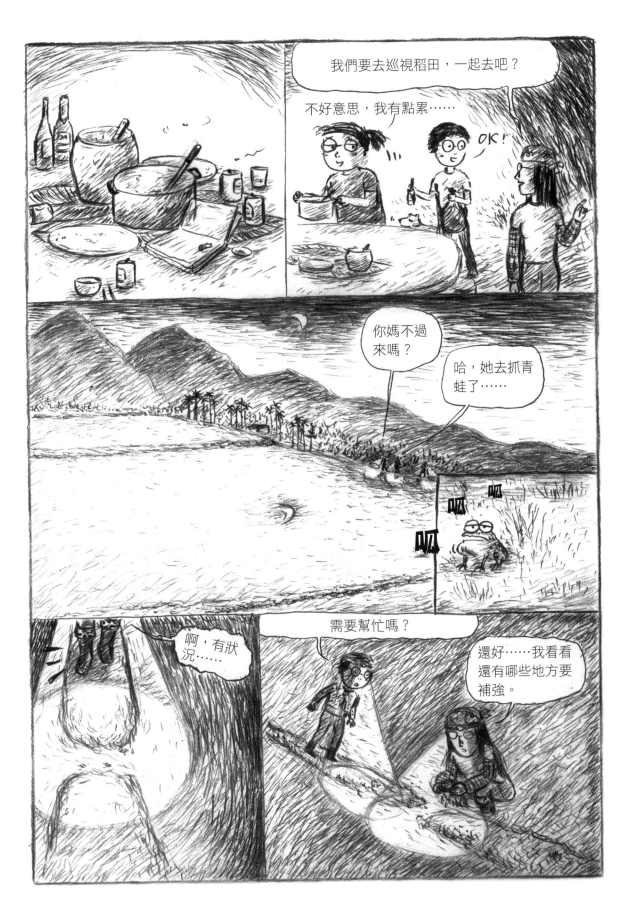

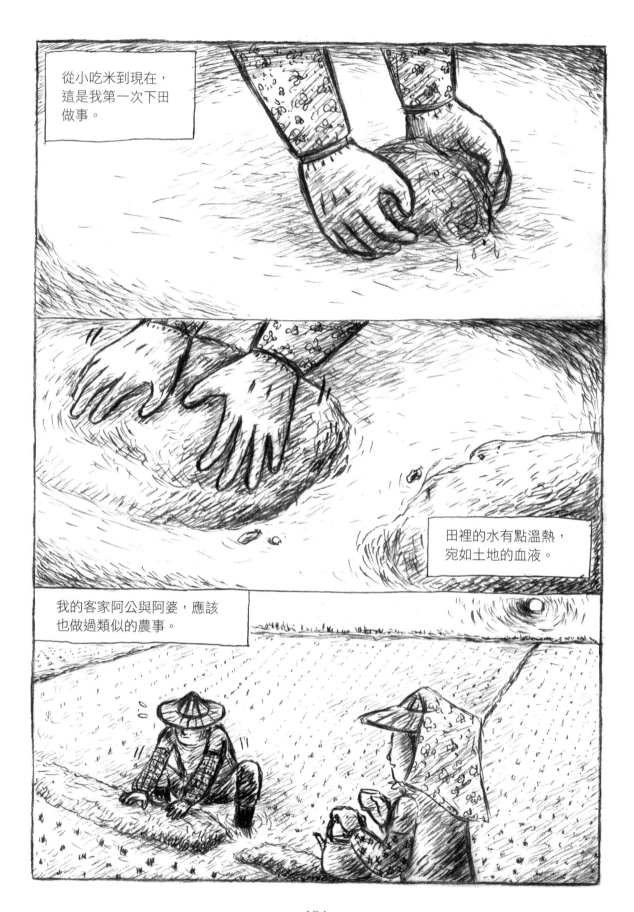

從小吃米到現在，
這是我第一次下田
做事。

田裡的水有點溫熱，
宛如土地的血液。

我的客家阿公與阿婆，應該
也做過類似的農事。

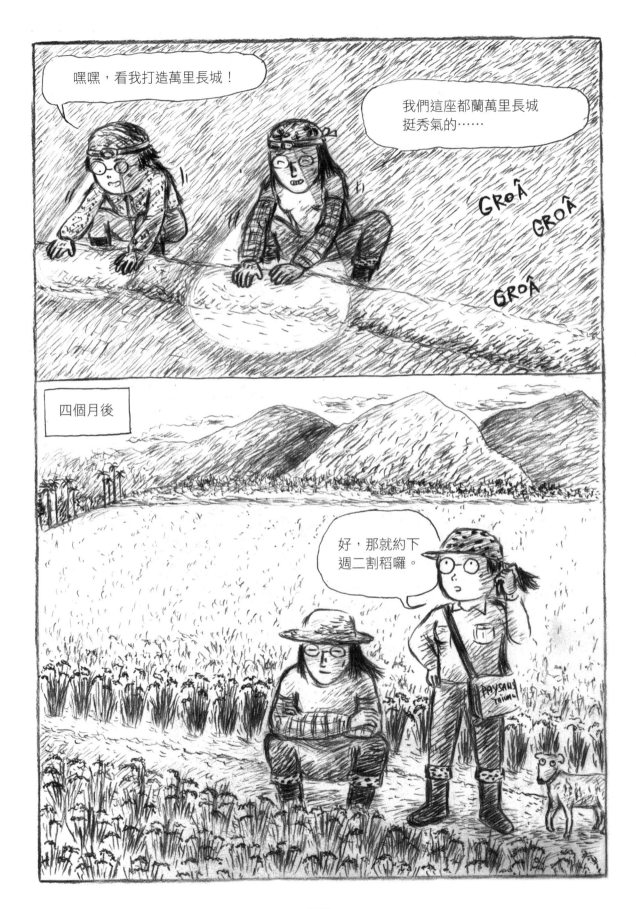

185

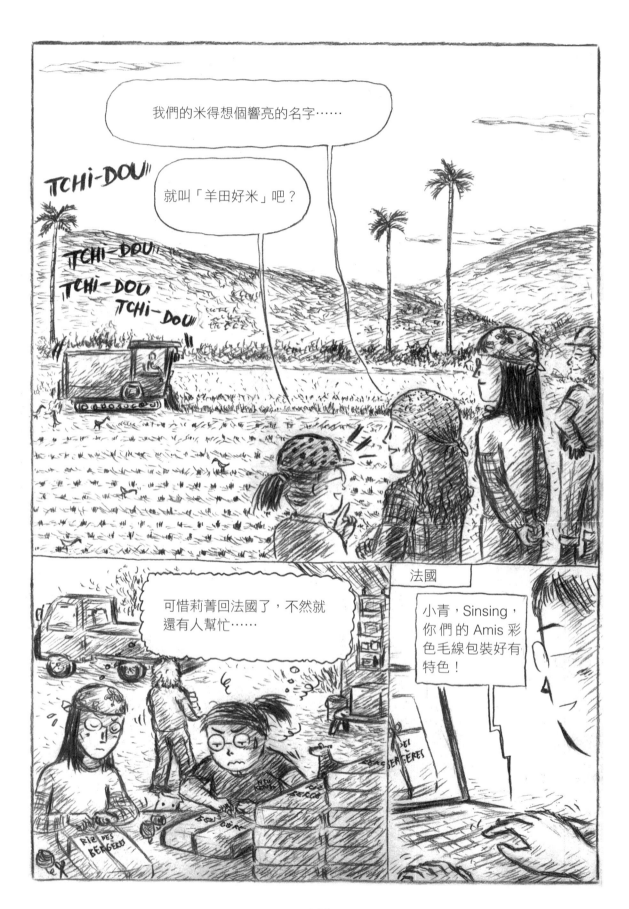

小青跟 Sinsing 的田雖然收成不錯，但地主不續租土地，她們的羊田好米計畫只好中止。

小青後來也結束了跟農場夥伴的合作計畫，她回到台北上班，希望未來有機會繼續她的小農之夢。

如果我有自己的田就好了⋯⋯

呼
呼

好吃

好吃

好吃

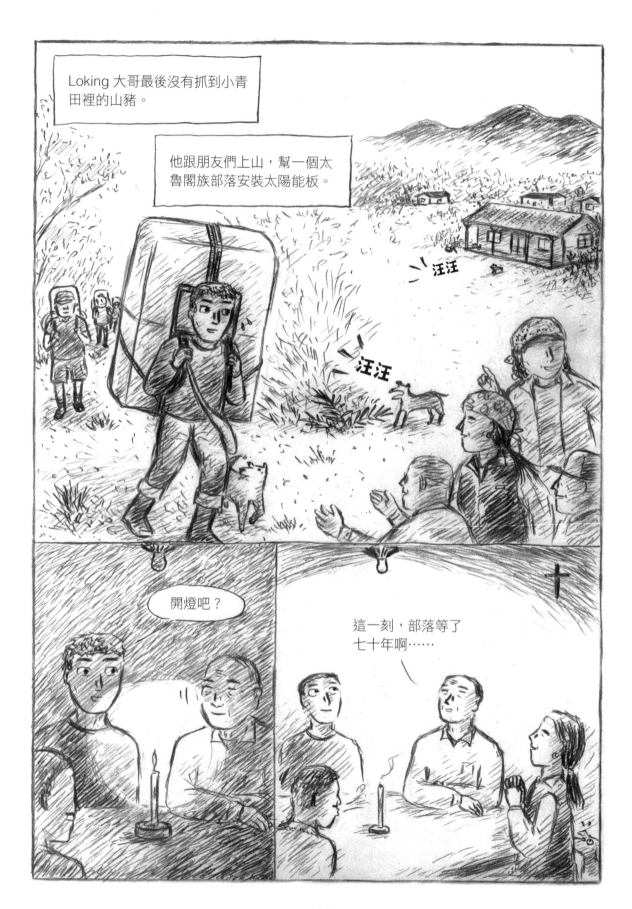

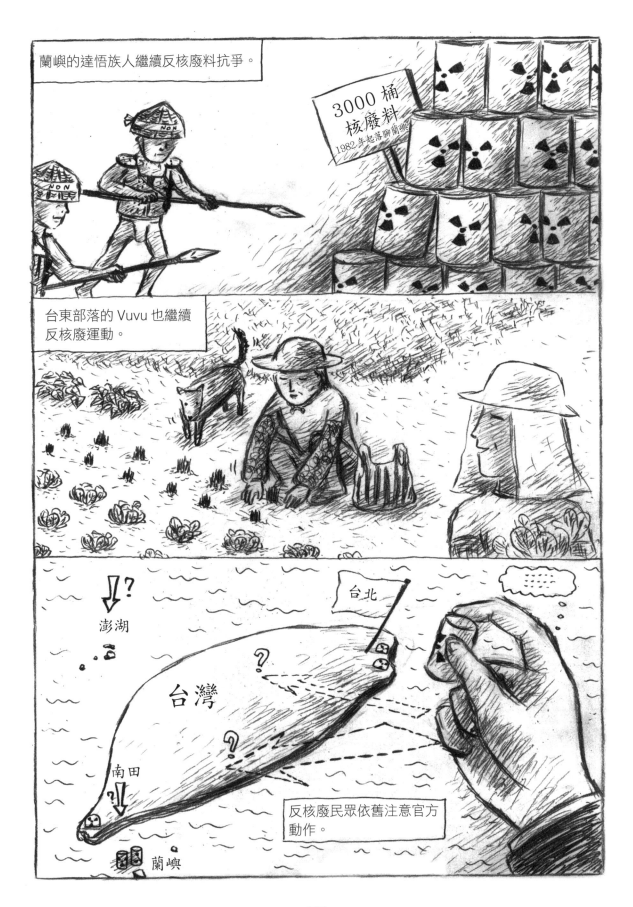

蘭嶼的達悟族人繼續反核廢料抗爭。

3000 桶核廢料
1982 年起落腳蘭嶼

台東部落的 Vuvu 也繼續反核廢運動。

澎湖

台北

台灣

南田

蘭嶼

反核廢民眾依舊注意官方動作。

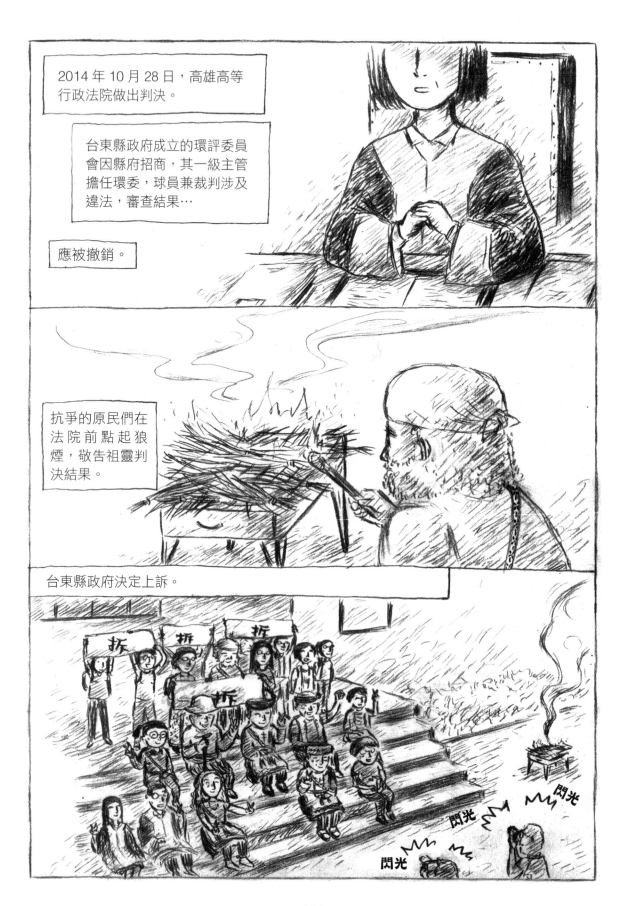

2014年10月28日，高雄高等行政法院做出判決。

台東縣政府成立的環評委員會因縣府招商，其一級主管擔任環委，球員兼裁判涉及違法，審查結果…

應被撤銷。

抗爭的原民們在法院前點起狼煙，敬告祖靈判決結果。

台東縣政府決定上訴。

閃光

閃光

閃光

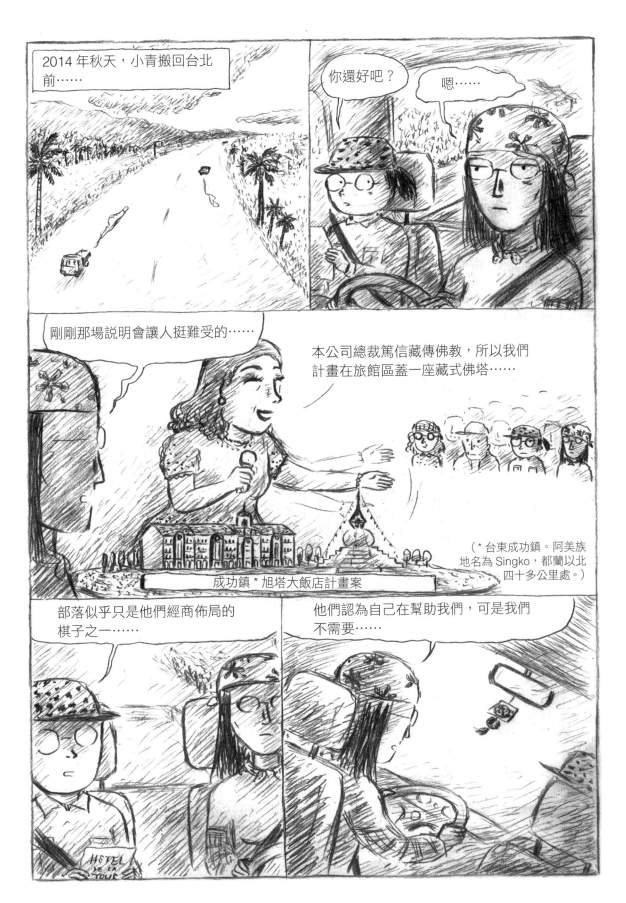

2014 年秋天，小青搬回台北前……

你還好吧？

嗯……

剛剛那場説明會讓人挺難受的……

本公司總裁篤信藏傳佛教，所以我們計畫在旅館區蓋一座藏式佛塔……

成功鎮 * 旭塔大飯店計畫案

（ * 台東成功鎮。阿美族地名為 Singko，都蘭以北四十多公里處。）

部落似乎只是他們經商佈局的棋子之一……

他們認為自己在幫助我們，可是我們不需要……

191

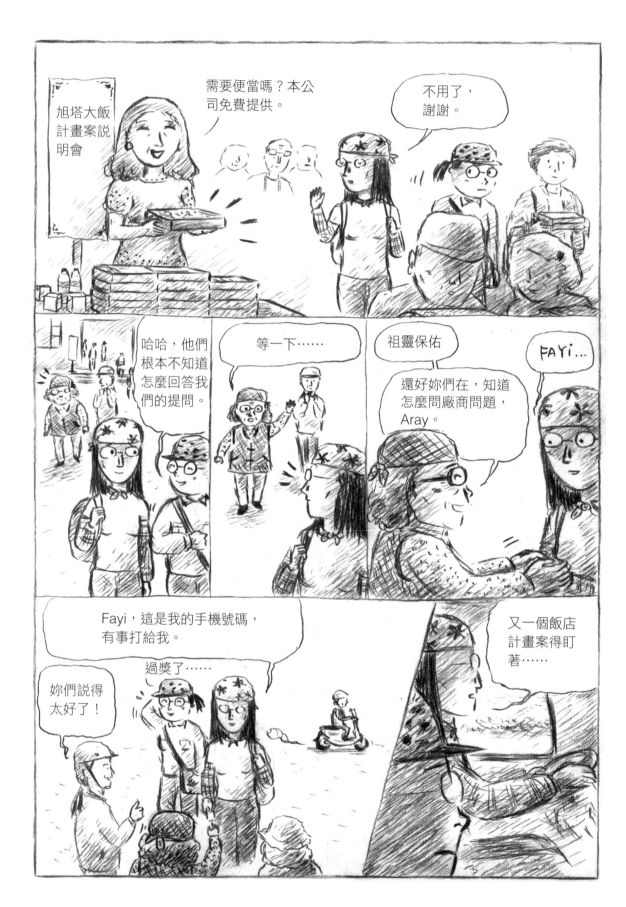

192

參 考 書 目

《女農討山誌：一個女子與土地的深情紀事》，阿寶，台北：張老師文化，2004 年初版。

《石堆中發芽的人類學家》，蔡政良，台北：玉山社，2009 年初版。

《台灣原住民社會運動》，田哲益，台北：台灣書房，2010 年初版。

《江湖在哪裡》，吳音寧著新北市：印刻出版，2007 年初版。

《青松 ê 種田筆記：穀東俱樂部》，賴青松，台北：心靈工坊，2007 年初版。

《阿美族》，黃宣衛，台北：三民書局，2008 年初版。

《阿美族母語會話句型》，蔡中涵、曾思奇，台北：台灣原住民文教基金會，1997 年初版。

《阿美族神話與傳說》，達西烏拉彎・畢馬，台中：晨星出版，2003 年初版。

《思考原住民》，巴蘇亞・博伊哲努（浦忠成），台北：前衛出版，20032 年初版。

《與部落共行：外籍神父與台灣原住民族的文化知遇》第一冊，行政院原住民族委員會，新北市：行政院原住民族委員會出版，2014 年初版。

《簡吉：台灣農民運動史詩》楊渡，台北：南方家園，2009 年初版。

《懶人農法第 1 次全圖解》，設樂清和著、嚴可婷譯，台北：果力文化，2017 年初版。

國家圖書館出版品預行編目 (CIP) 資料

Fudafudak 閃閃發亮之地 / 林莉菁繪 . 著 . -- 初版 . – 台北
市 : 前衛 , 2019.12
　　面 ；　公分
譯自 : Fudafudak : l'endroit qui scintille
ISBN 978-957-801-891-4(平裝)

1. 漫畫

947.41　　　　　　　　　　　　　　108015920

Fudafudak 閃閃發亮之地

Kng-sih-sih ê sóo-tsāi

繪　　著	林莉菁
審　　稿	林淑玲、蘇雅婷

出版企畫	林君亭
執行編輯	Novia

封面設計	盧卡斯工作室

出 版 者	前衛出版社
	10468 台北市中山區農安街 153 號 4 樓之 3
	電話：02-25865708 ｜ 傳真：02-25863758
	郵撥帳號：05625551
	購書信箱：a4791@ms15.hinet.net
	投稿信箱：avanguardbook@gmail.com
	官方網站：http://www.avanguard.com.tw
出版總監	林文欽
法律顧問	南國春秋法律事務所
總 經 銷	紅螞蟻圖書有限公司
	11494 台北市內湖區舊宗路二段 121 巷 19 號
	電話：02-27953656 ｜ 傳真：02-27954100

出版日期	2019 年 12 月初版一刷
定　　價	新台幣 350 元

＊請上『前衛出版社』臉書專頁按讚，獲得更多書籍、活動資訊
https://www.facebook.com/AVANGUARDTaiwan